辉煌的艺术

每天30秒
纵观50件影响世界的艺术品

主编

[英] 李·彼尔德
（Lee Beard）

参编

[英] 玛利亚·阿兰布里蒂斯（Maria Alambritis）

[英] 托马斯·巴尔夫（Thomas Balfe）

[英] 西蒙娜·迪·内皮（Simona Di Nepi）

[英] 埃琳娜·格里尔（Elena Greer）

[英] 保罗·哈珀（Paul Harper）

[英] 萨拉·摩尔登（Sarah Moulden）

[英] 戴维·特里格（David Trigg）

译者

刘晓安　　刘桂林

机械工业出版社
CHINA MACHINE PRESS

Dr. Lee Beard，30-Second Great Art

ISBN: 978-1-78240-552-8

Copyright © 2018 Quarto Publishing plc

Simplified Chinese Translation Copyright ©2023 by China Machine Press. This edition is authorized for sale in the Chinese mainland (excluding Hong Kong SAR, Macao SAR and Taiwan).

北京市版权局著作权合同登记 图字：01-2019-4026号

图书在版编目（CIP）数据

辉煌的艺术/（英）李·彼尔德（Lee Beard）主编；刘晓安，刘桂林译. —北京：机械工业出版社，2022.6

（30秒探索）

书名原文：30-Second Great Art

ISBN 978-7-111-71421-7

Ⅰ.①辉… Ⅱ.①李… ②刘… ③刘… Ⅲ.①艺术—通俗读物 Ⅳ.①J-49

中国版本图书馆CIP数据核字（2022）第153137号

机械工业出版社（北京市百万庄大街22号　邮政编码100037）

策划编辑：汤　攀　吴海宁　责任编辑：汤　攀

责任校对：薄萌钰　张　薇　封面设计：鞠　杨

责任印制：张　博

北京利丰雅高长城印刷有限公司印刷

2023年2月第1版第1次印刷

148mm×195mm·4.75印张·174千字

标准书号：ISBN 978-7-111-71421-7

定价：59.00元

电话服务　　　　　　　　　网络服务

客服电话：010-88361066　机 工 官 网：www.cmpbook.com

　　　　　010-88379833　机 工 官 博：weibo.com/cmp1952

　　　　　010-68326294　金 书 网：www.golden-book.com

封底无防伪标均为盗版　　　机工教育服务网：www.cmpedu.com

目 录

前言

李·彼尔德

一旦人类有了创作、沟通、标记和讲述的需求，艺术便由此产生。从史前的拉斯科洞窟壁画到21世纪的数字装置艺术，人们希望将思想和事件记录下来，并由图形或形状表现，于是在世界各地形成了文明。同语言和文字一样，艺术在社会运行、传播思想、创造文明等方面发挥了积极的作用。

考虑到本书体量的限制，同时也因为缺乏对其他时代或地区的艺术品进行定性评价的方法，本书中的绘画和雕塑作品全部都来自于特定的西方艺术传统。这种传统跨越了从14世纪早期到现在的漫长时间段，其基础是欧洲文艺复兴时期的杰出艺术成就以及同一时期出现的人文主义艺术观。本书开篇中的绘画作品表明，尽管基督教主题在这一时间段早期仍占创作的主导地位，但圣人和天使出现在天堂中这种中世纪时期的非写实表现方法已被更多个人化和自然主义的宗教形象所取代。

在接下来的时期里，基督教作为创作主题主要"赞助人"的地位逐渐下降，新出现的大量商人和贵族阶层让艺术家能在更宽广的主题范围进行创作。在马萨乔的《圣三位一体》中有两个跪着的人物形象，这表明赞助人有时候希望将自己放进他们委托艺术家创作的作品中，这样就能表现出自己的虔诚以及可以接近上帝的能力。此外，新型的世俗赞助人还带来了对不同类型肖像画的需求，要求其能传达主人公的权势、财富和地位，在小汉斯·荷尔拜因的作品《大使们》中，物件的陈设和高雅的衣服饰物都清晰地表现了这一点。

圣母和耶稣两人柔和的形象拉近了宗教形象与观众的日常生活间的距离。右图为弗拉·安杰利科（1395—1455）创作的《谦卑的圣母》。

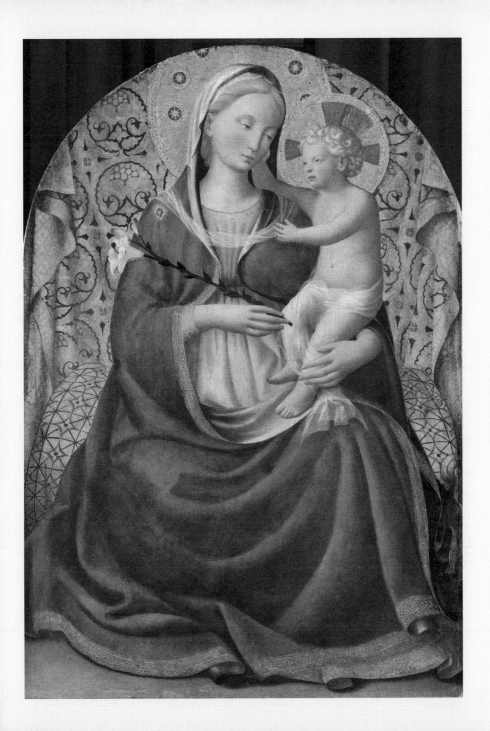

到了19世纪，随着沙龙画展的兴起以及私人贸易商的支持，艺术家发现自己处于更加自由的创作空间，而关于艺术的现代观点也建立起来了。在一定程度上，五个世纪之前的乔托在这一方面打下了基础。与不知名的工匠不同，文艺复兴见证了个人艺术家的崛起，他们的画作通常都具有独树一帜的风格和技法，历史学家和传记作家也记录了他们的生平。对某些艺术家而言，他们的作品得到相当高的赞誉，也为他们带来了名誉和财富。本书挑选的艺术品表明，几个世纪以来艺术家一直在通过作品来表现自己独特的存在。艺术家借助的不管是绘画技法，还是对材料的创新性使用，抑或是用最鲜明的手法，在自画像中进行直白地表达，艺术家同其作品之间清晰的连接便是西方的艺术传统。

本书按照不同时间段将50件伟大的艺术品分为七个部分进行呈现，每件艺术品均配有一整页插图。每件艺术品由"3秒钟速览"引入；再由"30秒钟艺术品"进行详细介绍；"3分钟扩展"提供了更为全面的相关材料；而"3秒钟人物传记"则向读者介绍与这件艺术品或其作者相关的重要个人或群体。

"文艺复兴（第一部分）"介绍了意大利早期和北方文艺复兴时期的标志性绘画作品。这一时期为14世纪和15世纪，期间在技术和审美上的发展塑造了未来几个世纪艺术的形式。"文艺复兴（第二部分）"只涵盖了短短四十年，但却收录了艺术史上最伟大的几个人物，包括米开朗基罗、杜勒和提香等。"巴洛克时期及以后"凸显了这一时期的艺术家用高超的技法和对艺术的驾

在这几个世纪中，艺术中的绘画传统曾被艺术家修改和重新使用，有时候还遭到放弃。下图是胡安·格里斯（1887—1927）创作的《芳托马斯》。

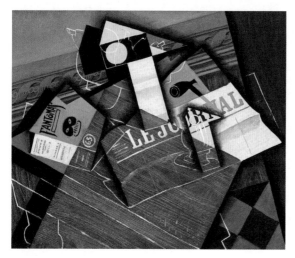

驭能力，成功地将人类的情感和戏剧性场面记录下来。"新古典主义和浪漫主义"涵盖了18世纪和19世纪，在这一时期兴起的风景画成为艺术家重要的创作类型，还将从过去寻找灵感的艺术家同试图捕捉时事的艺术家进行了比较。"现实主义、印象主义和后印象主义"透露出艺术家风格上的折中主义以及对当代艺术的关注，它们将成为现代艺术的重要流派。接下来的"现代主义"始于20世纪初，当时一系列激进的先锋派艺术家打破了西方艺术的现有传统。"第二次世界大战后至今"解释了视觉艺术现在的发展，它在某种程度上是现代艺术家不断叩问艺术固有本质的结果。此部分还表明西方传统已成为普遍存在的艺术传统，但具有讽刺意味且也许不可避免的事实是，西方艺术传统的惯例不再继续占有主导地位，更不用说西方艺术传统发展的文化假设了。本书每一部分都有相关的艺术术语，以及重要的个人或组织的相关介绍。

在艺术家灵巧的手中，绘画作品可在单个场景中包罗美、地位和名誉。下图是托马斯·庚斯博罗（1727—1788）创作的《安德鲁斯夫妇》。

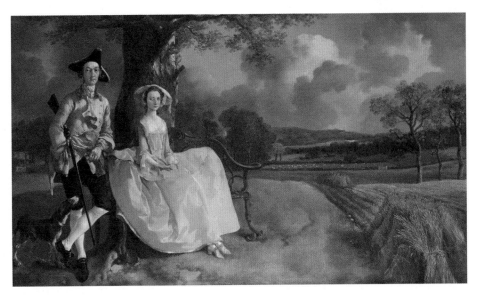

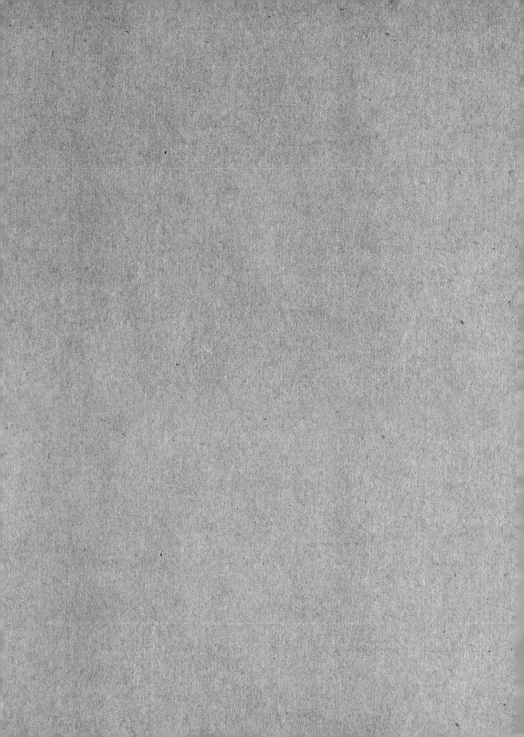

文艺复兴

（第一部分）

文艺复兴（第一部分）
术语

文物　人类在社会生活中遗留下来的具有历史、艺术、科学价值的遗物和遗迹。

浮雕珠宝饰物　一种由宝石、贝壳或玻璃制成，并使用浮雕工艺的饰品。通常尺寸较小，可以镶嵌在胸针或吊坠等首饰中。

双联画　由两片铰链式板面组合而成的绘画或浮雕。双联画以其可折叠和便于携带的构造有效地避免其中的作品遭到破坏，成为展示宗教主题和宗教人物常用的方式。

早期文艺复兴　受到历史上古典主义的影响，文艺复兴（或称为文艺重生）开始于14世纪初期的意大利。文艺复兴在艺术方面以人体解剖学为先导，由此促进了透视画法的出现。早期文艺复兴时期为1300年到1500年，以乔托和马萨乔的作品为代表。

壁画　墙壁上的绘画形式，使用粉末状的颜料同水混合后绘制在湿润的石灰膏表面。干燥后，绘制出的图案就成为石灰膏的一部分。这种技法被称为湿壁画，与之相对应的是干壁画。在绘制干壁画时，颜料应绘制在刚刚干燥的石灰膏上。

死亡象征　翻译自拉丁语，原意为"须记住你是会死的"，它在艺术中是一种象征，意在提醒观众生命转瞬即逝。其常见的形式有沙漏、颅骨或骨架。

中世纪　欧洲历史上大约从5世纪到15世纪的时期。"中"这个术语来源于这样一个事实：即中世纪是罗马帝国衰亡之后到文艺复兴开始之前的那段时间。

北方文艺复兴　15世纪到16世纪在阿尔卑斯山北部的欧洲国家所发生的文艺复兴。北方文艺复兴同意大利和其他南欧国家的文艺复兴截然不同。不同于同一时代的意大利艺术家，北方文艺复兴的艺术家较少受到历史上古典主义的影响。

全部作品 在艺术领域指的是一位艺术家在其职业生涯中所创作作品的总数。

油画 油画绘制的方式是用亚麻籽油等油脂作为介质，使画面所附着的颜料有较高的硬度。由于油画颜料种类繁多、适应性强、干燥缓慢并可重复绘制，于是15世纪油画就成为西方艺术发展的核心。

耶稣受难记 涵盖耶稣被钉死在十字架上的前因后果，分为不同的部分，即"最后的晚餐""嘲弄耶稣""下十字架"和"耶稣复活"，也是宗教建筑装饰的常见主题。

感染力 能引起别人产生相同思想情感的力量。

赞助人 为艺术家提供经济支持的个人或组织。赞助人可以委托艺术家创作单件作品，也可以在艺术家的职业生涯里提供长期的资助。

透视画法 将三维物体或空间区域逼真地表现在二维平面上。人们认为菲利波·布鲁内莱斯基（1377—1446）在15世纪早期发明了线性透视画法，这种画法后来成为西方艺术的基本原理。

肖像 用绘画、雕塑或现代摄影来表现人物的方式。肖像不仅用于表现人物的形象，在特定时期还是彰显被表现的人物的地位或权力的一种方式。

石棺 石材制成的棺材，通常装饰有雕刻和铭文。

蛋彩画 一种绘画技法，将颜料同蛋黄或蛋清调和绘制的画。蛋彩画通常用于木版画、手稿画和壁画的创作。与在15世纪取代蛋彩画成为主流绘画技法的油画不同，蛋彩画干燥得很快。

哀悼耶稣

乔托（1266—1337）

30秒钟艺术品

3秒钟速览

乔托用他的表现力使观众同画中的人物产生共鸣，从而以前所未有的广度和深度表现人们对耶稣之死的哀伤。

3分钟扩展

这幅画是一系列表现圣母玛利亚和耶稣的壁画中的一幅。最初这一系列壁画是受人委托创作的，用于装饰位于意大利帕多瓦一处名为阿雷纳的教堂。银行家恩里克·斯克罗维尼于1300年作为赞助人建造了这座教堂，它既是赞助人地位的象征，又是为其家族的借贷生意赎罪的方式。借贷在中世纪被认为是邪恶的职业。

这幅画展示了耶稣遗体从十字架上取下后，哀悼者在耶稣遗体旁哭泣的场景。乔托运用一系列人物姿态来表达他们的悲悯之情。围绕在耶稣身旁的女性哀悼者们托起他无力的四肢和头部，凸显出他已无生命力的躯体。圣母玛利亚抱着耶稣，她的脸凑近耶稣的脸，悲伤地注视着他。来自抹大拉的玛利亚坐在耶稣的脚边，回想着自己曾因给耶稣洗脚而辩认出他是神的那一刻。人们认出她，是因为她长长的红发和红色裙子。而位于这幅画中间，身穿粉色衣服的可能是耶稣钟爱的门徒约翰，他猛然冲上前，痛苦地望向耶稣。闯入这个场景的前来哀悼的天使们做出了与约翰同样的姿态，他们因透视画法而被缩小。乔托借此强调了这个场景的重大意义。乔托设置了两个只能看见背后的披着斗篷的人物，其目的可能是邀请观众从情感上代入这两个人物，从而同这一场景产生共鸣，反映了14世纪早期鼓励基督徒在情感上同耶稣的仁慈和苦难产生共情。乔托摒弃了他同时代的艺术家所使用的传统绘画方法，让自己创作的场景更容易被来教堂礼拜的人共情，从而彻底改变了基督教肖像画的表现方式。

艺术品详情

壁画，1305年
231cm×236cm
现藏于意大利帕多瓦阿雷纳教堂

3秒钟人物传记

恩里克·斯克罗维尼
1336年去世
他是当时帕多瓦最富有的人。他的父亲雷吉纳尔多于1288年或1289年去世，并在但丁·阿利吉耶里《神曲》的地狱篇中以放贷人的形象出现在地狱的第七层。

本文作者

埃琳娜·格里尔

壁画背景中可见的不同区域的模糊轮廓，表示的是一天内涂石灰膏和绘制的区域。

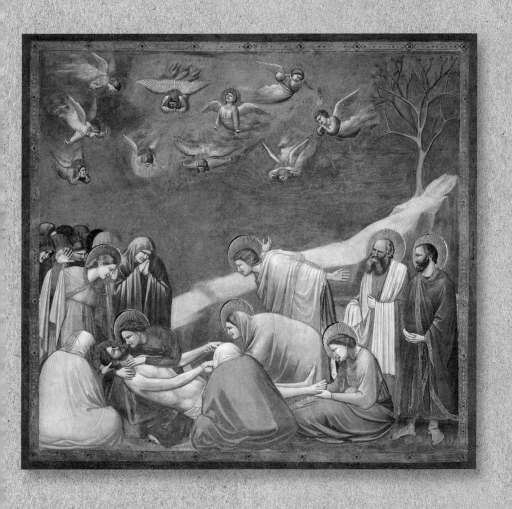

圣三位一体

马萨乔（1401—1428）

30秒钟艺术品

3秒钟速览

马萨乔在这幅画中对圣三位一体进行了大胆的诠释，他通过绘制逼真的三维空间的图像，将平面绘画变成了立体图像。

3分钟扩展

大约在1420年，马萨乔的朋友菲利波·布鲁内莱斯基发明了线性透视技法，其利用数学原理旨在二维平面上表现三维现实。在此技法中，两条平行线在远处的尽头相交，这就使得马萨乔能在《圣三位一体》中创作出令人称奇的图像，从而精确地刻画了一个虚构的教堂。马萨乔也成为第一个采用线性透视技法的画家。

马萨乔可以说是早期文艺复兴意大利最有影响力的艺术家之一。尽管他英年早逝，但他在绘画中前无古人的现实主义风格和对线性透视技法的开创性使用，对其他艺术家产生了巨大的影响。他杰出的作品之一便是位于新圣母玛利亚教堂内的墓葬壁画。在这处墓葬遗迹中，马萨乔绘制了一个虚构的教堂，使其看起来似乎嵌进了教堂的墙壁里。在教堂宏伟的空间中，有装饰精美的筒形穹顶、古希腊爱奥尼亚式和科林斯式的壁柱。在这些结构的映衬下，庄严的圣父抬着十字架，十字架上钉着耶稣的尸体，而在两人头部之间，是象征圣灵的白色鸽子。在十字架下方，圣母玛利亚站在左侧，将观众的视线引向她那牺牲的儿子，耶稣的门徒圣约翰则站在右侧，他表情哀伤，双手紧攥。画作的赞助人们跪在下方的平台上。在有绘饰的石棺中，马萨乔巧妙地放入一个死亡象征：一具骨骼，骨骼上刻有墓志铭"我曾经就是你，你也会同我一样"，借此提醒观众生命是有限的。

艺术品详情

壁画，1426—1427年
667cm×317cm
现藏于意大利佛罗伦萨新圣母玛利亚教堂

3秒钟人物传记

菲利波·布鲁内莱斯基
1377—1446
佛罗伦萨建筑师、工程师、雕塑家兼画家。他发明了线性透视技法，画家借由此技法能实现真实三维世界的表达。

本文作者

西蒙娜·迪·内皮

马萨乔为其赞助人绘制的画像非常写实，打破了意大利宗教绘画的典型的赞助人的形象。

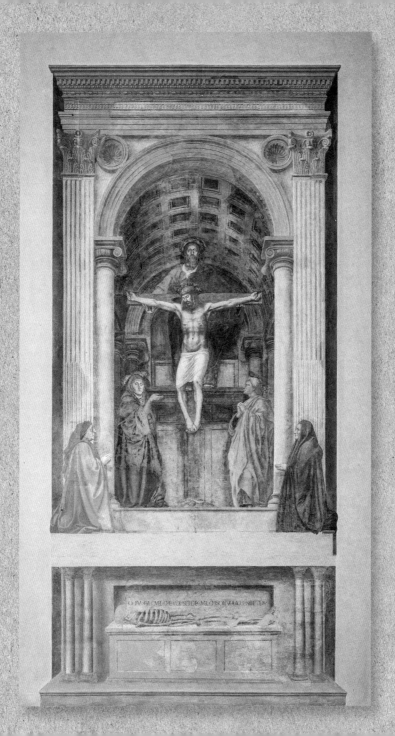

乔瓦尼·阿诺菲尼夫妇像

杨·凡·艾克（1385—1441）

30秒钟艺术品

3秒钟速览

杨·凡·艾克把自己画在这幅双人肖像画中。在这幅画的细节中，展现了意大利商人乔瓦尼·阿诺菲尼的财富和品位。

3分钟扩展

杨·凡·艾克作为北方文艺复兴的早期领军人物，因充分挖掘油画颜料的"潜力"从而使作品细节达到非同寻常的质地和效果而闻名。他现存的作品不多，但包含了宗教绘画和赞助人委托创作的肖像画，后者在当时通常只面向统治者。因此，这幅画可能是现存的创作时间最早的以室内为背景的双人肖像画。

这幅画中，在位于比利时贸易城市布鲁日的一座红砖房的较高楼层里，乔瓦尼·阿诺菲尼和妻子以优雅的姿势站在经过仔细摆放的昂贵物件中间，其中包括雕花的床，床被深红色的布料覆盖着，这是起居室里少见的奢华物品。窗户下方的木制箱子上散乱地放着从国外进口的橙子。画家运用了多种笔法向观众展现各种各样的材质，包括小狗丝绸般的毛发和夫妇二人所穿长袍上起装饰作用的短而浓密的皮毛。人们曾认为，这幅画是为纪念主人公订婚或结婚而作，但现在人们则认为不太可能出于这样的目的。事实上，女主人公的姿势并不表明她已怀孕，相反这正是当时风靡一时的姿势。后面墙上的圆形镜子里边有四个人的身影，其中一个可能是画家本人的缩微自画像，而镜子上方的拉丁文的意思则是"1434年杨·凡·艾克曾到此地"。杨·凡·艾克曾反复修改这幅画，在最后他加上了小狗和烛台等细节。这些细节表明，这幅画可能是画家送给朋友的礼物，这大概能解释阿诺菲尼为什么会抬起右手，做出欢迎的姿势。

艺术品详情

橡木油画，1434年
82.2cm×60cm
现藏于位于伦敦的英国国家美术馆

3秒钟人物传记

乔瓦尼·德·尼古拉·阿诺菲尼
约1400—1452
来自意大利卢卡的一个富有的商人家庭，在布鲁日工作。

本文作者

埃琳娜·格里尔

天花板横梁和地板铺设的方向将观众的目光引向了绘有画家自己身影的镜子。

乌尔比诺公爵和夫人

皮耶罗·德拉·弗朗西斯卡

（约1416—1492）

30秒钟艺术品

3秒钟速览

在这幅双人肖像画中，皮耶罗·德拉·弗朗西斯卡巧妙地将古罗马钱币图案上采用的全侧面式构图与马萨乔的现实主义和长于细节的尼德兰视角糅合在一起。

3分钟扩展

皮耶罗还为乌尔比诺公爵绘制了一幅祭坛画，现存于意大利米兰的布雷拉美术馆。画中乌尔比诺公爵全身着铠甲，跪在圣母玛利亚的脚下。乌尔比诺公爵被人们视为意大利雇佣兵队长的典范，作为为金钱而战的雇佣兵的指挥官，他没有任何政治上的忠诚性可言，但作为一位人文主义者兼知识分子，他颇具远见地资助了艺术领域和艺术家。在他的统治之下，乌尔比诺小镇成为领先的艺术中心。

在这幅作品中，来自意大利托斯卡纳的画家兼数学家皮耶罗·德拉·弗朗西斯卡创作了意大利文艺复兴时期最负盛名的肖像画。这幅双联画的主人公是乌尔比诺公爵费德里科·蒙特菲尔特罗和他的妻子巴蒂斯塔·斯福尔扎，后者在诞下二人的第七个孩子后去世，时年26岁。画家以全侧面式构图表现夫妇二人，而背景则是宽阔的风景。皮耶罗遵循15世纪意大利肖像画严格的侧视规范，对国王和将军们的经典肖像奖章进行了模仿。通过这种方式，画家巧妙地掩饰了公爵失去一只眼睛的缺憾，仅展示他"完美的一面"。皮耶罗对细节的细致观察，是受到流行于意大利宫廷的荷兰绘画的影响。这幅作品中的背景也模仿了荷兰风格的绘画，背景景色模模糊糊，山峦消失在远方的朦胧之中，这与对主人公的精确描绘形成了鲜明对比。从公爵的鼻子可以看出，全侧面式构图和精致的服饰并未妨碍皮耶罗描绘这幅肖像画的逼真程度。皮耶罗从弗兰芒大师和马萨乔那里都学到了强大的现实主义风格，他也一定曾在佛罗伦萨研究过马萨乔的作品。

艺术品详情

画板蛋彩画，1465—1472年

47cm×33cm

现藏于意大利佛罗伦萨乌菲美术馆

3秒钟人物传记

费德里科·蒙特菲尔特罗

1422—1482

他是军事指挥官兼乌尔比诺贵族，还是一位人文主义知识分子，他所居住的公爵府是文艺复兴时期建筑的典范。

本文作者

西蒙娜·迪·内皮

尽管这幅画并未表现任何一座特定的宫殿，但其背景表明蒙特菲尔特罗统治的疆域向南直抵亚得里亚海。

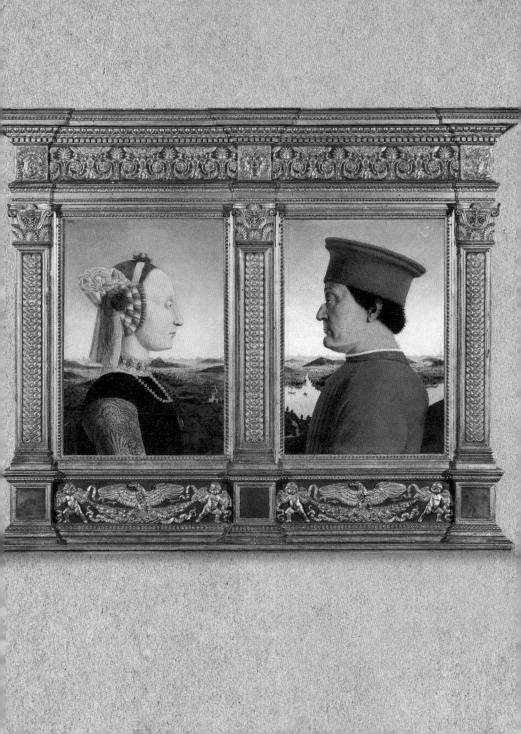

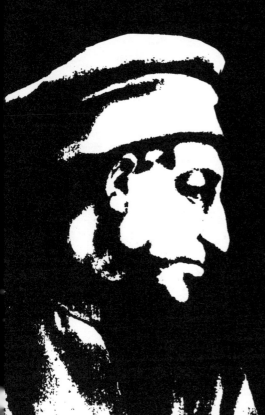

1397年
商人乔瓦尼·比奇·德·美第奇建立了家族银行，此后它成为欧洲规模最大的银行

1434—1464年
"老科西莫"即科西莫·乔瓦尼·美第奇建立了美第奇家族的政治王朝，成为佛罗伦萨实际的统治者

1464年
老科西莫去世，其子"患痛风"的皮耶罗继位

1469年
皮耶罗去世，其子"伟大的"洛伦佐继位

1478年
因"帕奇阴谋"，洛伦佐和他的兄弟朱利亚诺在佛罗伦萨圣母百花大教堂的周日弥撒中遭袭，朱利亚诺被刺19刀后去世，洛伦佐生还

1482年
多明我教会的修道士吉罗拉莫·萨伏那洛拉开始布道，反对美第奇家族

1492年
洛伦佐去世，其子"不幸的"皮耶罗继位，但未能掌控佛罗伦萨城。洛伦佐的儿子乔瓦尼，也就是未来的教皇利奥十世，被任命为枢机主教

1494年
人们将皮耶罗·德·美第奇和他的兄弟们逐出佛罗伦萨，建立了"人民共和国"。美第奇家族后于1512年重返并再次统治佛罗伦萨

介绍：美第奇家族

THE MEDICI

15世纪，艺术领域中一个显著特征便是艺术越来越受私人赞助人尤其是统治精英的重视。赞助人委托画家创作家族教堂的祭坛艺术品或是奢华住所里的绘画，因此他们成为意大利文艺复兴时期一部分杰作的"后盾"。这类赞助人以佛罗伦萨的美第奇家族为代表。

尽管佛罗伦萨在当时是一个共和国，但美第奇家族作为金融行业的富有家族，掌握了佛罗伦萨实际的政治和经济权力。美第奇家族于1397年掌权，这一年乔瓦尼·比奇·德·美第奇开办了第一家银行；他的儿子老科西莫建立了美第奇家族的"政治王朝"；接下来，在第三代皮耶罗的短暂统治之后，第四代"伟大的"洛伦佐将其祖父在政治和艺术方面的成就发扬光大。

当时主要的建筑师、画家和雕塑家如布鲁内列斯基、波提切利和多纳泰罗都曾为美第奇家族工作。米开朗基罗在洛伦佐的"雕塑花园"中学习，在16世纪受美第奇家族委托进行艺术创作。

老科西莫聘请他最喜爱的建筑师米开罗佐重建多明我教会的圣马可修道院，并邀请画家弗拉·安杰利科用"耶稣受难记"主题的壁画来装饰修道士们的房间。老科西莫还委托米开罗佐设计了奢华的家族宫殿，即美第奇宫，用绘画、雕塑和文物装饰宫殿。多纳泰罗则为该宫殿制作了两尊圣经人物的铜像，其中裸体男子雕塑《大卫像》曾被摆放在宫殿的庭院中，而《朱迪斯与赫罗弗尼斯》曾被摆放在有围墙的花园里。几年后，贝诺佐·戈佐利受聘用描绘东方三博士朝圣旅程的宏伟壁画装饰美第奇宫的教堂，壁画中出现了美第奇家族和其盟友的肖像。

洛伦佐还喜欢小而珍贵的物件，如古代的浮雕珠宝饰物、花瓶、宝石和小型雕塑。他本人兼具诗人、学者和政治家等多重身份。他将艺术作为外交工具，并通过送礼物，推荐其他人聘用他偏爱的艺术家和建筑师。佛罗伦萨和罗马间的战争结束后，洛伦佐派出桑德罗·波提切利、多梅尼哥·基尔兰达约、科西莫·罗塞利和彼得·佩鲁吉诺为罗马西斯廷教堂的墙壁绘制摩西和耶稣的故事，从而通过谈判实现和平。

1492年洛伦佐去世后美第奇家族被逐出佛罗伦萨。后来随着该家族于1512年回归，其在艺术领域的影响力也得以恢复。16世纪，美第奇家族委托艺术家进行了更多费时费钱的艺术创作，如米开朗基罗受聘装饰了美第奇家族的教堂和位于圣洛伦佐的洛伦佐图书馆。

西蒙娜·迪·内皮

圣乔治与龙

保罗·乌切洛（约1397—1475）

30秒钟艺术品

3秒钟速览

乌切洛对圣乔治传说的描绘，既有宫廷艺术程式化的特征，也有对空间深度的考量。

3分钟扩展

这幅小型作品具有非同寻常的历史。1939年纳粹军队从维也纳贵族兰克龙斯基家族没收了这幅画，将其转移到位于奥地利伊门多夫的城堡中，该城堡本打算建为希特勒博物馆。第二次世界大战后，美国军队将这幅画归还给兰克龙斯基家族，他们将其放在家族城堡中，后来又存于一家位于苏黎世的银行里。不久之后，家族城堡及其他收藏品在火灾中被毁。

这幅画表现了圣乔治生命中被雅各·德·佛拉金写进了《黄金传说》的一段经历，这本书对艺术家来说是描述了各位圣人生平的手册。为了安抚一条饥饿的龙，位于利比亚塞利尼的居民通过抽签选择牺牲者给它食用。当同样悲惨的命运降临到国王的女儿身上时，圣乔治用他的长矛刺中了龙，从而救了公主的命，然后教公主用腰带捆住龙。乌切洛将这个故事中的多个片段集中在一个场景内。对于现代的观众来说，奇形怪状的龙、简化的马和素描式的铠甲具有类似卡通的吸引力。这幅画右上方正在凝聚的风暴象征着正在展开的剧情。尽管这幅画为宗教题材，但其浪漫的宫廷色调和小巧的尺寸表明，它是供家庭装饰使用的。乌切洛的作品中有一种前所未有的尝试，他试图将中世纪的故事形象同文艺复兴时期艺术在表现方式上的创新结合起来，后者主要表现为数学上的透视法。这两个看上去相互矛盾的兴趣点，却可以在乌切洛最为著名的作品《圣罗马诺之战》三部曲中见到。《圣罗马诺之战》三部曲目前分别藏于英国国家美术馆、法国巴黎卢浮宫博物馆和意大利佛罗伦萨乌菲齐美术馆。

艺术品详情

布面油画，约1470年
55.6cm×74.2cm
现藏于英国国家美术馆

3秒钟人物传记

圣乔治
传说中3世纪的圣战士、罗马战士和基督教殉道者，他是英国及其他多个国家、城市和职业的守护神。

雅各·德·佛拉金
1228/1230—1298
热亚那大主教，撰写了《黄金传说》一书，这本书是中世纪时期仅次于《圣经》的最受欢迎的书。

本文作者

西蒙娜·迪·内皮

这位3世纪的公主身材纤细又美丽，是意大利文艺复兴时期理想女性美的典范。

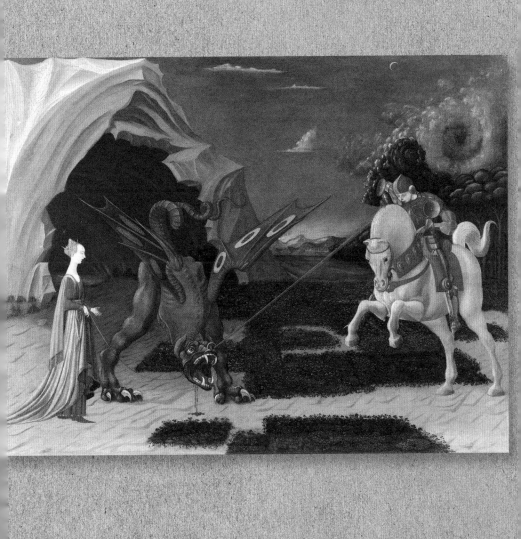

抱银鼠的女子

莱昂纳多·达·芬奇（1452—1519）

30秒钟艺术品

3秒钟速览

这幅美丽的画作在女性肖像画史上至关重要。莱昂纳多摒弃了传统的侧视画法，创造了一幅颇具动感又扣人心弦的肖像画。

3分钟扩展

莱昂纳多创作《抱银鼠的女子》之时，他正在米兰以宫廷艺术家的身份为卢多维科·斯福尔扎工作。此时的莱昂纳多正在探究自己的各种才能和兴趣，他绘制了宫廷肖像画和《最后的晚餐》、为卢多维科·斯福尔扎的父亲创作马术雕像的大型黏土模型以及多项其他工作。1499年，由于法国军队的到来和斯福尔扎家族的衰败，莱昂纳多被迫逃离米兰。

这位画中坐着的漂亮女士名叫切奇莉亚·加莱拉尼，她是米兰的一位年轻姑娘，也是一位诗人，这幅肖像画被创作时她大约16岁。切奇莉亚因兼备美貌和智慧而闻名，她是米兰公爵卢多维科的情妇。画中坐着的切奇莉亚穿着时尚，怀中抱着一只银鼠。这只毛茸茸的银鼠有两重象征意义：首先它象征着卢多维科，因为自从被授予银鼠勋章后，他便将银鼠作为自己的符号；其次第二重象征则是银鼠的希腊语为galee，这使切奇莉亚联想到自己的姓氏。此外，在文艺复兴时期，银鼠的白色同样适用于描述年轻女性的两种美德，即纯洁和温和。新的科学研究表明，莱昂纳多是在创作后期才将银鼠加进去的，原因可能是受到卢多维科或切奇莉亚本人的提议。这幅肖像画的魅力之处在于切奇莉亚生动的姿态和睿智的目光。仿佛有人正好进入房间，切奇莉亚的视线向左转，所以与身体的朝向微错。然而即使在这种明显的分神的时刻，切奇莉亚仍然保持着平静和高贵的举止，她的目光未受打扰，她的姿势依然生动而平和。这幅画因其独特的动感，摆脱了女性肖像画侧视图的窠臼，进而被人们赞为"第一幅现代肖像画"。

艺术品详情

板面油画，约1489—1490年

54cm×40cm

属于沙托伊斯基基金会，现存于波兰克拉科夫国家博物馆

3秒钟人物传记

卢多维科·斯福尔扎
1451—1508
米兰公爵既是无情的王公也是博学的艺术赞助人，他雇佣艺术家、诗人、建筑师、工程师和音乐家，将米兰打造成欧洲最重要的首都之一。

本文作者

西蒙娜·迪·内皮

这幅画最初的背景里包含着有些许差别的各种色调，而它在19世纪时被重新涂成黑色。

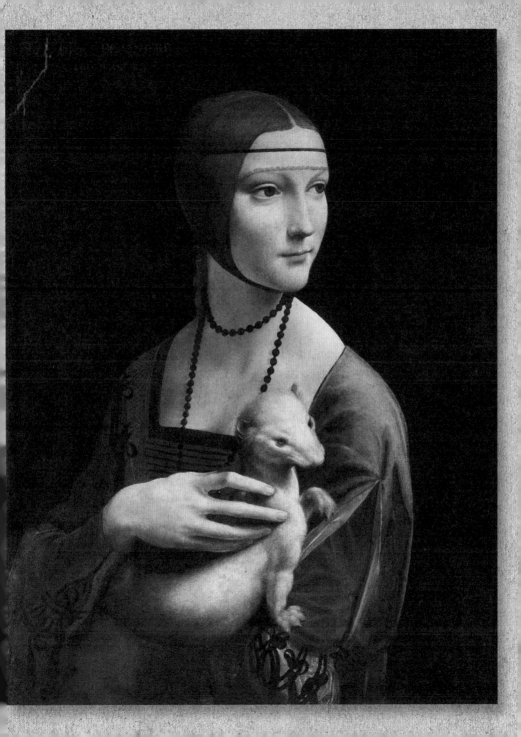

文艺复兴
（第二部分）

文艺复兴（第二部分）
术语

祭坛艺术品　在教堂祭坛上方或背后放置的表现基督徒虔诚的绘画或雕塑。其作为宗教艺术品通常画在由铰链连接的画板上（如三联画）。

长方形教堂　重要的天主教教堂，以2世纪起罗马世俗建筑物的建筑布局为基础。作为半公用性质的建筑物，长方形教堂位于中央广场附近，最早于312年在康斯坦丁皇帝统治下被采用，供基督徒进行礼拜。

小天使　天堂里小个子、长着翅膀的儿童。Putto(复数putti)特指胖胖的裸体男孩，但并不一定长着翅膀。

古典主义　形成并繁盛于17世纪的法国，从古希腊和古罗马文明中汲取艺术形式和题材，有严格的艺术规范和标准。

对立式平衡　人物形态的一种表现方法，通过人体上半身和下半身朝向略微相反的方向，从而形成不对称但平衡的视觉效果。古希腊雕塑发展出的对立式平衡是对艺术中自然主义的重要贡献。

哥特式　与中世纪尤其是当时的建筑物有关，其特点是高大的尖拱、飞拱和精致的装饰。文艺复兴时期，哥特式是被贬低的门类，等同于野蛮主义。但在18世纪中期，出现了哥特式风格的复兴，并一直影响着现代建筑和设计直至20世纪早期。

灰色装饰画法　仅由灰色完成绘画的画法，通常用来描绘石雕的外观。

文艺复兴全盛期　涵盖1527年罗马被洗劫前的四十年，通常认为在这一时期产生了西方艺术史上最伟大的一些作品，包括米开朗基罗、拉斐尔和达·芬奇的作品。

装饰手稿　出现于中世纪或其后的手稿，其文本用醒目的装饰物和插图进行装饰。

交织文字　指将单词的首字母设计成图案或标志。

神话　表现对超能力的崇拜、斗争及对理想追求和文化现象的理解与想象的故事。文艺复兴以来，神话及其象征是艺术家灵感的主要来源。

自然主义　文学艺术创作中的一种倾向，崇尚单纯地描摹自然，着重对现实生活的表象作记录式写照。

自画像　艺术家为自己所绘的肖像作品，艺术家可以是作品中唯一的主人公或者是多位主人公中的一员。

三联画　通过铰链连接三块画板形成的画，通常表现宗教题材。外侧的两块板通常处于闭合状态，以遮盖位于中间的主画板。

害羞的维纳斯　指的是4世纪雕塑家普拉克西特利斯所创作的古希腊雕塑《尼多斯的阿芙洛狄特》的众多摹本。尽管原作现已不存，但古罗马时期人们对其进行了大量的复制。这尊雕塑总体姿势使用了对立式平衡，塑造了一个试图掩盖自己的裸体的人。自文艺复兴以来，这种姿势广泛出现在绘画和雕塑中。

木刻版画　在木板上刻出反向图案，在其表面涂墨并印在纸上的一种版画艺术。

圣母怜子像

米开朗基罗·博纳罗蒂（1475—1564）

30秒钟艺术品

"……它的确是一个奇迹，一块参差的石头被塑造成完美的形象，哪怕是自然也几乎不能塑造得如此完美。"这些话出自瓦萨里为米开朗基罗创作的个人传记中，表达了观众在看到这尊米开朗基罗的早期杰作时所产生的敬畏之情。这尊精美的雕塑是米开朗基罗23岁时选用卡拉拉采石场的大理石创作的。雕塑中，圣母玛利亚用大腿支撑着耶稣的身体，她的左手向前伸出，手掌向上，似乎在告诉人们她的儿子所做出的牺牲，另一只手则紧压着儿子伤口附近的位置。圣母玛利亚低头凝视，表情克制而安详，这在其他表现哀悼的场景中并不常见。她年轻而美丽的容貌，与她上半身和腿部所形成的庄严厚重的褶皱形成对比。耶稣已经忘却了受难的痛苦，他的身体沉重地躺在圣母玛利亚的双臂中，头部向后仰，几乎看不到任何肉体受到过暴力侵害的迹象。在耶稣的身体上看不到其他圣母怜子图中所表达的僵硬和抵抗，相反，它表现了米开朗基罗裸体雕塑作品中的美与和谐。这个版本的哀悼场景起源于荷兰艺术，其通常用于表现戏剧性和可怕的场景，而米开朗基罗的创作则更为柔和、亲切而动人。

3秒钟速览

米开朗基罗在《圣母怜子像》中所表现的自然主义，至今在西方雕塑中仍然后无来者。这种自然主义揭示了悲伤的圣母所未能表达的所有情绪。

3分钟扩展

《圣母怜子像》由枢机主教让·德·比勒赫斯-拉格劳拉斯于1497年委托创作。原计划放置在位于老圣彼得大教堂圣母玛利亚祈祷室里他自己的墓室中，由于老圣彼得大教堂被毁，新圣彼得大教堂当时正在兴建，这尊雕塑的摆放位置便多次更改，最后被放置在圣彼得大教堂入口处右边的第一个祈祷室中。

艺术品详情

大理石，1498—1499年

174cm×195cm

现藏于梵蒂冈圣彼得大教堂

3秒钟人物传记

让·德·比勒赫斯-拉格劳拉斯

约1439—1499

法国主教、枢机主教，15世纪90年代被国王查理八世派往教皇亚历山大六世的教廷担任大使。

本文作者

西蒙娜·迪·内皮

米开朗基罗在圣母玛利亚胸部的带子上留下了签名，他写道："米开朗基罗·博纳罗蒂创作于佛罗伦萨。"

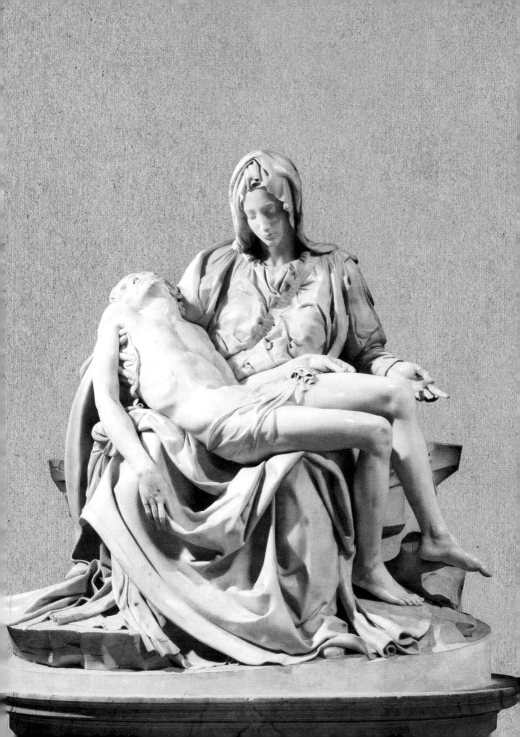

自画像

阿尔布雷希特·杜勒（1471—1528）

30秒钟艺术品

3秒钟速览

杜勒在这幅具有挑衅意味的自画像中将自己同耶稣的圣像联系起来，大胆宣扬自己著名艺术家的地位。

3分钟扩展

1500年时，阿尔布雷希特·杜勒作为一位国际认可的版画家，两年前他就公布了一系列表现《圣经新约–启示录》场景的木版画作品。而作为一名肖像画家，在他的祖国德国也有地位尊崇的赞助人委托他创作大量作品。这幅画是他的第三幅自画像，在这幅画中，他大胆宣称当时处于个人成就顶峰的自己是一位受人尊敬的艺术家。

杜勒为提高自己的艺术水平，于1494年或1495年来到意大利北部学习文艺复兴思想。在这里，他不仅受到新兴绘画风格的影响，还受到人文主义观念的影响，即艺术家是具有创造性的个体，而不仅仅是一个工匠。在这幅画中，杜勒正面面对观众，目光直视。这幅作品的构图让观众的视线集中在他的面容上，无法分心。深色的背景从画面的一侧蔓延到另一侧，占据了整个画面，形成的明暗对比强调了主人公的存在。他用自己姓名首字母组成的交织文字和文字说明作为自己眼部的"边框"，将人们的注意力吸引到眼部，并把自己用来作画的右手置于身体的中线，使其成为另一个视觉中心。因此，他认为他的眼界和技巧是自己艺术才能的组成部分。他完全正面的姿势在当时的肖像画中非常罕见，当时的趋势是使用四分之三侧的视角来表达姿态和三维状态。杜勒的这幅作品让人们想起耶稣虔诚的形象的对称性和构图形式，这种形象被人们称为圣像。杜勒故意进行这样的暗指的可能性很大，但人们并不认为这是对神的亵渎，相反人们将其理解为艺术家创造力的表现。画上的拉丁文文字说明的意思是"我，阿尔布雷希特·杜勒来自纽伦堡，我用合适的颜色为自己绘制肖像，我现年28岁。"

艺术品详情

板面油画，1500年
67cm×49cm
现藏于德国慕尼黑老陈列绘画馆

3秒钟人物传记

马克西米利安一世皇帝
1459 — 1519
因在整个欧洲扩张哈布斯堡王朝的势力而闻名。他委托杜勒进行艺术品创作，用来维护自己作为神圣罗马帝国皇帝的权威，其中最知名的是宏伟的木刻版画《凯旋门》（1515年）。

本文作者

埃琳娜·格里尔

杜勒在文字说明中告诉观众自己年纪的意义在于：中世纪的思想认为，28岁是一个人从青涩走向成熟的转折点。

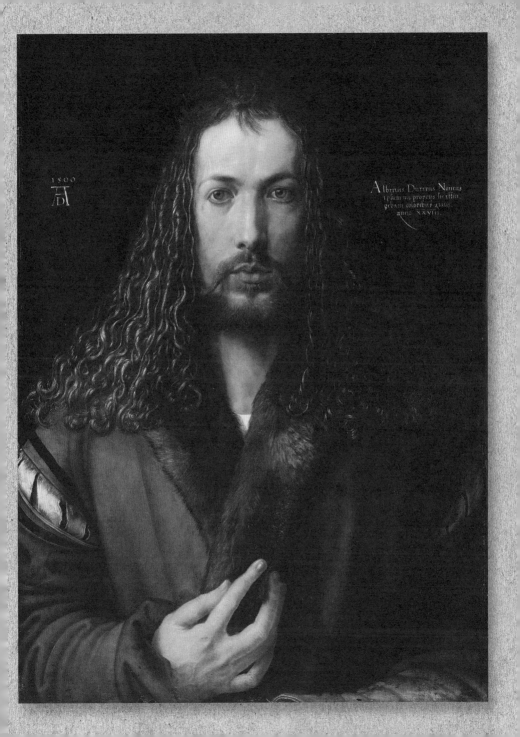

人间乐园

耶罗尼米斯·博斯（1450—1516）

30秒钟艺术品

3秒钟速览

在博斯奇幻的想象中，可以通过各种各样的方式来表现娱乐中的人们，却没有一种是最佳的。但几个世纪以来，这幅画都能让观众感到愉悦与好奇。

3分钟扩展

我们对这幅画所知的少数事实之一，便是这幅画是博斯的赞助人拿骚公爵恩格尔贝特二世为其位于布鲁塞尔科登堡的宫室而委托创作的。在这幅画的两侧是通过铰链连接的木板，两块木板可以像碗柜的门一样闭合盖住这幅画。博斯创作这幅画时，采用灰色装饰画法为两侧的木板画上图像，其目的可能是增强作品的戏剧性，当打开木板的时候，截然不同且奇异多彩的场景便展现出来。

这幅三联画的主画板中的题材在17世纪被认为是"具有性诱惑的绘画"，自其第一次展出以来就一直让观众疑惑不解。它现在的标题形成于19世纪，来源于画作所表现的感官娱乐。数百名裸露的男人和女人狼吞虎咽地吞下成熟的果实，他们在湖边调情嬉戏，纵情声色。这幅画几乎在所有方面都是超现实主义的：浆果同水面上和水下的鱼和鸟一样，体型都过大；熊、牛和其他虚构的动物被人们驯服，当成坐骑；一对男女在虚构的半透明半球形的结构中拥抱，这个半球类似远处奇形怪状的植物。这幅画的场景被解读为对恶贯满盈的人类的控告，尤其是主画板中靠近右侧画板的位置处表现的是令人不安的地狱景象，在这里针对人类的每种罪孽都有特定的惩罚。主画板靠近左侧木板的位置处展现的是伊甸园中上帝将夏娃介绍给亚当的场景，也就是亚当和夏娃被迫离开伊甸园之前的那个短暂时刻，画中表现为人们在采摘和食用红苹果。这只是众多解释中的一种，也很有可能是作者为给温文尔雅的赞助人带去视觉和思维上的刺激而创作出这幅画，这些解释使它成为没有明确含义的谜题。

艺术品详情

橡木板面油画，
1490—1500年
220cm×195cm
现藏于西班牙马德里普拉多博物馆

3秒钟人物传记

拿骚公爵恩格尔贝特二世
1451—1504
勃艮第宫廷一个显赫的军人家族的后裔，还是一位装饰手稿收藏家，他委托他人制作了插图十分丰富的《玫瑰传奇》的副本，这是一本中世纪讲述宫廷爱情的著作。

本文作者

埃琳娜·格里尔

大量虚构的复杂的装饰图案让人们有无穷无尽的新发现，正是这样才使得博斯的《人间乐园》如此引人注目。

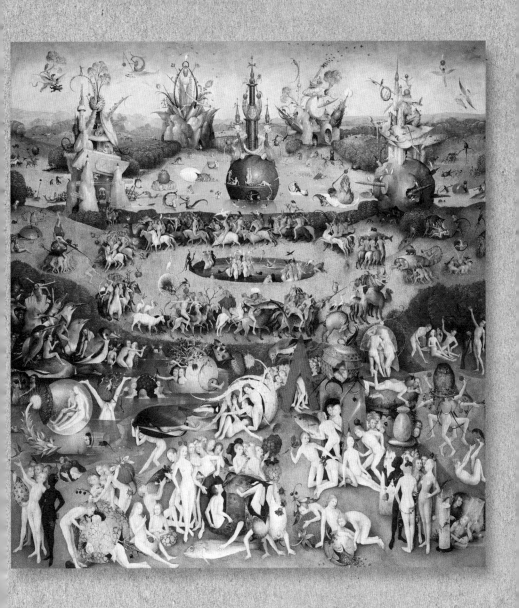

西斯廷圣母

拉斐尔（1483—1520）

30秒钟艺术品

拉斐尔这幅著名的祭坛画是由教皇尤利乌斯二世为位于皮亚琴察供奉着其家族守护者教皇西斯科特二世的教堂而委托创作的。这幅画曾摆放在主祭坛旁，向信徒们呈现了天堂的景象：在拉开的帷幕后，圣母玛利亚从一群小天使中出现，她向观众走来，怀中抱着年幼的耶稣。她的动作由其双脚的位置和打了很多褶皱的布料共同体现。跪在她身旁的是教皇西斯科特二世和圣女渥瓦拉，由圣女渥瓦拉身后的塔可辨认出她是3世纪的殉道者。画中有两个小天使倚着低矮的护墙，他们应当是拉斐尔创作的形象中最为人熟知的。拉斐尔的作品让人感觉天堂不那么遥远，并且尽可能让神的位置尽量靠近其崇拜者，从而为这个常见的主题提供了一种新颖的表现方式。教皇西斯科特二世作为中间人的手势、圣女渥瓦拉向下凝视的目光以及小天使从视觉上进入观众的空间，都进一步拉近了这幅画与观众间的距离。圣母玛利亚有另一幅画《面包师的女儿》中的主人公玛格丽塔·露蒂的特征，她是拉斐尔的情妇，还是另外两幅知名肖像画的主人公。教皇西斯科特二世让人想起教皇尤利乌斯二世，后者的家族徽章为橡树叶和橡子，西斯科特二世用它们装点着袍子和三重冕，而圣女渥瓦拉的形象则可能是尤利乌斯二世的侄女茱莉亚·奥尔西尼。

艺术品详情

布面油画，约1513年
265cm×196cm
现藏于德国德累斯顿国家美术馆

3秒钟人物传记

圣女渥瓦拉
约200年去世
3世纪的处女殉道者，住在小亚细亚，因信仰基督教而被父亲囚禁在一座塔内，后被处死。

教皇西斯科特二世
2世纪115—125年间任教皇，此时是罗马皇帝哈德良统治时期。关于他的殉道至今仍有争论。

本文作者

西蒙娜·迪·内皮

长久以来，小天使都是被单独绘制的，因此他们变得比这幅画本身更为知名。

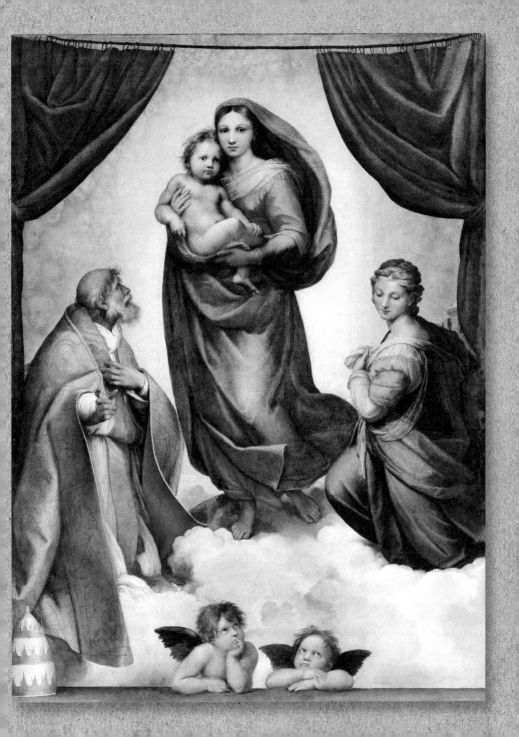

大使们

小汉斯·荷尔拜因（1497/1498—1543）

30秒钟艺术品

3秒钟速览

即使画面中的线索显示出紧张的氛围，但荷尔拜因还是把这些显赫的来访者画在了亨利八世的宫廷中。

3分钟扩展

这幅画中荷尔拜因表现的是处在亨利八世宫廷中的法国大使让·德·丹特维尔和他的朋友、拉沃尔主教乔治·德·塞尔维。桌子上的物件经过仔细挑选，并被细致地描绘，表明主人公的富有和博学，但也揭示出外国人对于当时亨利八世同教皇进行权力斗争的态度。

在两位显赫人物所站立的房间里，大理石地板的装饰图案同威斯敏斯特教堂地板的图案一样。在1533年6月，也就是这幅画创作的那一年，法国驻英国大使让·德·丹特维尔参加了亨利八世第二任妻子安妮·博林的加冕仪式。绿色锦缎的窗帘、丹特维尔所着束腰外衣上亮闪的粉色丝绸和覆盖着桌子的毯子上描绘出的图案，都体现着荷尔拜因表现多种不同材质的技巧。桌子上摆放着天文仪器、数学仪器还有乐器。凑近了看，便会发现其中存在的"不和谐"：鲁特琴的琴弦断了，地球仪旁的数学书打开的页面上写有"除法"，意味分开。人们认为这些线索暗指亨利八世与罗马教廷的决裂。从某个特定的角度看过去，那个位于丹特维尔双脚间被拉长的形状似乎为一个袖珍的颅骨。文艺复兴时期的肖像画通常为了提醒人们生命的脆弱或者象征着死亡，因而画中出现颅骨的情况并不罕见。为了与这幅画的其他暗喻有所呼应，则需要对这个颅骨有更多的破译。同样隐藏在这幅画左上方的耶稣受难像暗示了复活的耶稣身上存在救赎的希望。

艺术品详情

布面油画，1533年
207cm×209.5cm
现藏于伦敦英国国家美术馆

3秒钟人物传记

让·德·丹特维尔
1504—1555
法国16世纪主要的艺术赞助人之一，这幅画是他为自己位于波利西的城堡委托创作的。

乔治·德·塞尔维
约**1508—1541**
1526年起任拉沃尔主教，于16世纪30年代任法国驻意大利和驻德国大使。

本文作者

埃琳娜·格里尔

让·德·丹特维尔手握一柄短剑剑筒，上面用拉丁文刻着他的年龄"时年29岁"。

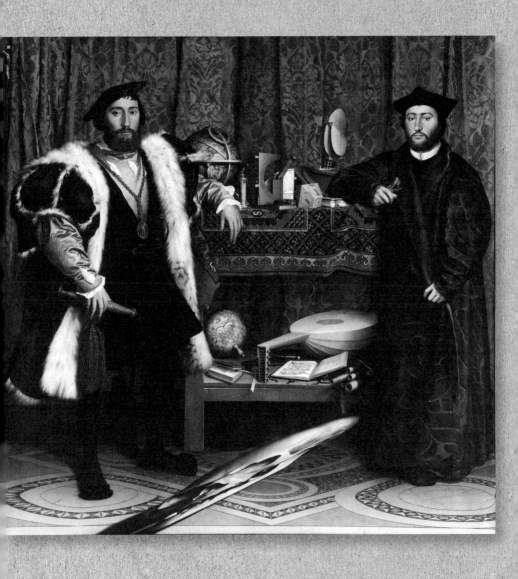

乌尔比诺的维纳斯

提香（1490—1576）

30秒钟艺术品

3秒钟速览

提香在这幅典型的全身肖像画中，完美地表现出艺术中最流行的主题之一：裸体。

3分钟扩展

当提香创作出这幅引人注目的女性形象的作品时，他正是威尼斯首屈一指的画家。他对油彩的掌控，让他能做到利用颜色的细微变化准确地描绘出肌肉和柔软的织物，并为他获得了欧洲各国的皇室和贵族的赞助。除了肖像画，提香还以将古典时期的诗歌和神话改编成具有视觉吸引力的画作而闻名。这幅画并不属于上述两种画，仅仅表达了对女性裸体的赞美。

圭多巴尔多·德拉·罗维雷二世是这幅画最早的所有者，他将这幅画中的女子称作"裸体女士"，暗示这幅画体现的是文艺复兴时期在传统肖像画中像衣着光鲜的威尼斯交际花（被称作"漂亮女士"）一样典型化的美，这些"漂亮女士"正如画中这位女士一样，头发金黄皮肤白皙。提香让这位女士裸着身体伸展着四肢，用左手掩住自己的私密部位，同时也将人们将目光吸引到此处。就这样，提香摹仿了他的老师乔尔乔内于1510年绘制的《沉睡的维纳斯》。但提香笔下的裸体女士是完全醒着的，她以动人而真诚的目光凝视着观众。她似乎深知自己的性感，拿着玫瑰花的手紧贴着雪白的肌肤。背景中深绿色窗帘更加突显出她优美的姿态和雪白的肌肤。提香的传记作者瓦萨里将这幅画描绘成维纳斯，其原因是以这样的方式呈现一位"真正的"女士太少见了。这幅画的背景同样毫无疑问也是居家的：背景中的女子正忙着收拾结婚用的箱子；球形的桃金娘也与婚姻有关，而狗有时候则是忠诚的象征。这幅画可能与圭多巴尔多自己的婚姻有关，也可能仅是为他私人欣赏所作。

艺术品详情

布面油画，1538年
119cm×165cm
现藏于意大利佛罗伦萨乌菲齐美术馆

3秒钟人物传记

圭多巴尔多·德拉·罗维雷二世
1514—1574
乌尔比诺公爵是提香最重要的赞助人之一，同时还是威尼斯的军事指挥官，他于1559年以雇佣军的身份与奥斯曼帝国对战。

本文作者

埃琳娜·格里尔

画中这位女士的姿态同不少古代维纳斯雕塑中"害羞的维纳斯"的姿态是一样的。

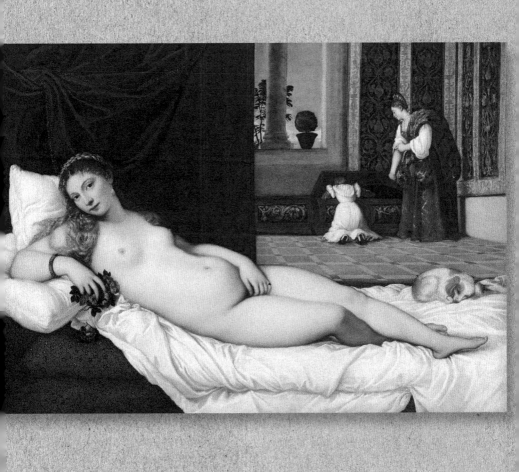

1511年
7月30日出生于意大利托斯卡纳的阿雷佐

1524年
在枢机主教西尔维奥·帕塞里尼的邀请下搬到佛罗伦萨学习，并接受进一步的艺术培训

1532年
开始为罗马枢机主教伊波利托·德·美第奇服务

1535年
在伊波利托·德·美第奇去世后，阿莱桑德罗·德·美第奇成为瓦萨里的主要赞助人。瓦萨里开始学习建筑设计

1546年
在罗马坎榭列利亚宫的壁画官为枢机主教法尔内塞绘制作品

1550年
出版《艺苑名人传》第一版

1555年
已回到佛罗伦萨，开始为科西莫·德·美第奇的维琪奥王宫重建和装饰服务

1558年
撰写了《讨论》一书，解析了他为维琪奥王宫设计的复杂装饰方案

1560年
开始设计佛罗伦萨乌菲齐美术馆

1568年
出版《艺苑名人传》第二版

1571年
为教皇庇护五世装饰位于梵蒂冈教皇宫的王室接待厅

1574年
6月27日在佛罗伦萨去世

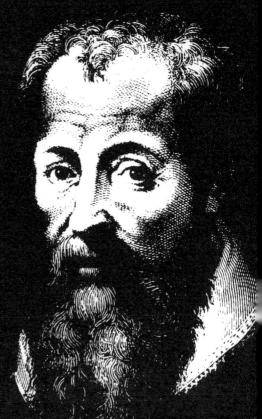

人物介绍：乔治·瓦萨里

GIORGIO VASARI

现在很少有人知道瓦萨里曾是一位画家，尽管他也曾受一些赞助人委托创作了一系列重要的作品。他主要的遗作是《建筑、绘画、雕塑名人传》，通常被称为《艺苑名人传》。这部著作包含了从13世纪至16世纪意大利艺术家的趣闻轶事，是首本关于艺术史的评论性作品，自其1550年第一版出版以来一直影响着相关学科的发展。

瓦萨里早期接受了拉丁语、古典文学和神学方面的教育，这让他引起了枢机主教西尔维奥·帕塞里尼的注意。帕塞里尼在经过年幼的瓦萨里的家乡托斯卡纳阿雷佐时，对瓦萨里的学识印象深刻，于是劝服瓦萨里的父亲让儿子随自己于1527年前往佛罗伦萨。在那里，瓦萨里同多位著名的画家共同接受培训，其中包括米开朗基罗、安德列亚·德尔·萨托和巴乔·班迪内利。

16世纪30年代，瓦萨里结识了两位来自美第奇家族的赞助人，即枢机主教伊波利托·德·美第奇和阿莱桑德罗·德·美第奇。在阿莱桑德罗去世后，瓦萨里游历至罗马和威尼斯，然后于1554年回到佛罗伦萨生活，再次为美第奇家族服务。

瓦萨里工作高效、快速，能组织大量助手完成工作，这意味着他是主持大型装饰项目的可靠人选。16世纪50年代时，美第奇家族欣赏瓦萨里，委托他重建老科西莫公爵位于佛罗伦萨的维琪奥王宫。瓦萨里还在1560年受聘设计乌菲齐宫，即现在的佛罗伦萨乌菲齐美术馆，之后他还在科西莫的委托下，设计了地方执法官和保存民事档案的办公楼。

瓦萨里说过，撰写《艺苑名人传》的想法来自学者保罗·乔维奥，他于1546年教皇保罗三世主办的一次宴会上提出了这个建议。这些名人的传记按照时间顺序排序，第一篇为13世纪的画家契马布埃的传记，瓦萨里和乔维奥都赞赏契马布埃，因为是他将绘画艺术从哥特式风格中解放出来。丰富多彩的传记让瓦萨里的艺术观点有了载体，同时也反映了"艺术重生"等文艺复兴时期的思想。1568年出版的《艺苑名人传》第二版增加了一些内容，使其一问世便成为畅销书。瓦萨里在艺术方面的发展观对于后世，尤其是对文艺复兴三杰（达·芬奇、米开朗基罗和拉斐尔）具有重要意义，其对于艺术界的影响一直延续至今。

埃琳娜·格里尔

巴洛克时期及以后

巴洛克时期及以后
术语

寓言　用假托的故事或者自然物的拟人手法，来说明某个道理或教训的文学作品。

博德贡静物画　西班牙艺术中静物画的一种，通常表现简单的容器、水果和动物们搏斗的场景。通常设定在酒馆或厨房等简朴日常的环境中，表现静物时可以添加人物，也可以不添加。

艺术准则　艺术史上，某一批有明确界定标准的艺术品所建立的基本准则，这批艺术品通常被视为该标准最准确的范例。

明暗对比　来自意大利语，意思是"光的明暗分布"，由素描和油画中光线和阴影的细微变化和对比产生，以卡拉瓦乔的作品为代表。

交际花　富裕、地位显赫的宫廷男性的女性伴侣，其多为受过良好教育、有教养并且和蔼可亲的女性。

死亡之舞　起源于中世纪的一种寓言主题，象征死亡的必然性和普遍性。通常表现骷髅等象征死亡的物体的阵列或舞蹈，又或是带领人们走向坟墓。这一主题还可暗指人们对世俗财产和成就的幻想。

风俗画　绘画的一种，表现日常生活中的普通场景，但通常带有情感意味。17世纪时盛行于荷兰艺术，常见的主题包括酒馆、街景和室内装饰。

行会　艺术家或工匠的正式组织，产生于中世纪，负责特定手艺的标准和培训。行会以学徒、熟练工和大师的等级结构为基础，行会在其所处的城镇中在劳动力供应方面享有特权。

历史画　绘画的一种，表现《圣经》、历史或神话中的场景，通常尺寸较大。从17世纪起，历史画就被欧洲各学院认为是绘画中最受人尊敬的。

人文主义　一种理论体系，人文主义倾向于对人的个性的尊重，注重维护人性尊严，提倡宽容的世俗文化，反对暴力与歧视，主张自由平等，并发展成为一种哲学思潮与世界观。

毁坏圣像运动　在拜占廷帝国发生的破坏基督教会供奉的圣像、圣物的运动。实质是反对正统教会统治势力和教会修道院占有土地的政治斗争。

厚涂　使用浓稠、多油的颜料在画面进行堆砌，是油画颜料独有的着色技法。当颜料涂得较厚时，可看见画笔或其他方法留下的痕迹，从而可以突出重点、塑造质感。

支腕杖　一种不易弯曲的轻木杆，当画家在进行非常精细的绘画的时候，用其作为支撑物来稳定画笔或者作画的手。

风格主义　艺术上的一种风格，始于16世纪，风格主义反对理性对绘画的指导作用，注重表现艺术家的内心体验与个人风格，注重艺术创作的形式感，画面细致、华丽，多描绘戏剧性场面。

色彩淡化　非常规的画法，将薄薄的一层颜料涂在与其颜色不同的颜料上，使下层的颜料可以透出来。

人体模特　指供艺术家以人体为主体进行艺术创造的对象。人体模特需要具备良好的艺术悟性及对形体艺术的表现能力。

召唤使徒马太
卡拉瓦乔（1571—1610）

30秒钟艺术品

3秒钟速览

这幅画用新颖的角度，绘制出《圣经新约》中马太的故事。作为收税官的马太响应耶稣的召唤，成为他的门徒之一。

3分钟扩展

马修·科特雷尔在其遗嘱中，要求位于罗马的法国国家教堂即圣王路易堂中的某间教堂须以与自己同名的圣人"耶稣门徒马太"生平中的场景来进行装饰。卡拉瓦乔创作的《召唤使徒马太》和《圣马太殉难》于1600年7月被安放于康塔列里教堂。这些作品是卡拉瓦乔受委托创作的第一批作品，这些突破性的作品令他在罗马名声大噪。

卡拉瓦乔于1592年来到罗马，身无分文，籍籍无名。他花了十年时间，改进宗教绘画极端原始的形式，得到了当时艺术学院的赞赏和关注。此前的艺术家将圣人表现为完美无缺的超人类的存在，但卡拉瓦乔却将他们表现为真实的人物。他的人物形象是根据工作室里模特的姿势画出来的，这些形象的姿势和面部表情都栩栩如生，仿佛给《圣经》赋予了生命。卡拉瓦乔在这幅画中，用自己新颖的画法表现圣经新约故事"召唤使徒马太"。马太的职业是收税官，他的生活一直致力于积累个人财富，直到耶稣邀请他成为自己的门徒才改变了这种生活方式。卡拉瓦乔在阴郁肮脏的背景中表现他们的相遇，用明暗对比的手法将观众的注意力聚焦在故事的主要角色身上。耶稣的头部和召唤的手势从画面最右方的黑暗中凸显出来，表明他是突然出现在收税官的工作场所的。马太满是胡须的面部暴露在光束中，他疑惑地指着自己，不敢相信耶稣在召唤的人是他。他的拇指和食指仍攥着一枚硬币，但他的右脚已经抬离地面，表明他正准备追随耶稣。

艺术品详情

布面油画，约1599—1600年

322cm×340cm

现藏于意大利罗马圣王路易堂的康塔列里教堂

3秒钟人物传记

马修·科特雷尔

1519—1585

枢机主教、教会高级管理人员，他在去世后被控利用自己在教廷的职位中饱私囊。

本文作者

托马斯·巴尔夫

那个坐在最左侧的年轻人是马太的同事，他将一枚硬币藏在自己的手投下的阴影中，这表明他不诚实。

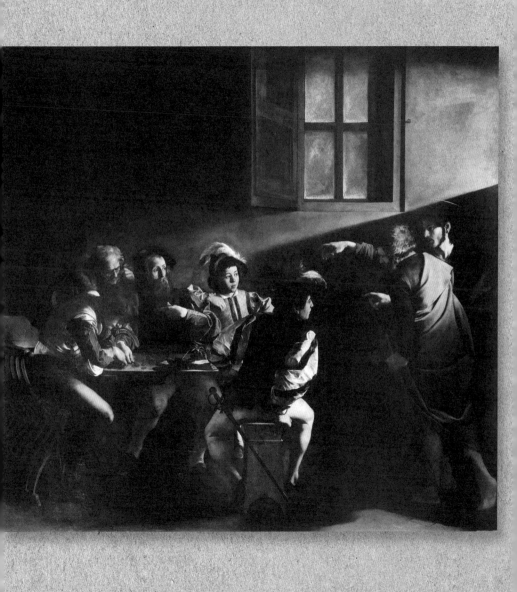

苏珊娜与长老

阿尔泰米西娅·真蒂莱斯基
（1593—1653）

30秒钟艺术品

3秒钟速览

这幅画是一位著名的女性艺术家对圣经中苏珊娜故事的解读。苏珊娜是一位忠诚坚定的妻子，她在拒绝两位企图侵犯她的长老后遭到诬陷，但最终被证实是无辜的。

3分钟扩展

阿尔泰米西娅·真蒂莱斯基将故事发生的地点设定在一个狭小的空间，没有多余的细节，用非理想化的方式来描绘苏珊娜，画中的她臀部浑圆，腹部有赘肉。这些细节让人想起卡拉瓦乔，这位艺术家曾影响了阿尔泰米西娅和她的父亲奥拉齐奥。奥拉齐奥在17世纪早期看到女儿的作品后便采取了更为写实的绘画风格，显然奥拉齐奥本人是认识卡拉瓦乔的，因为他们二人于1603年因诽谤罪被共同起诉。

真蒂莱斯基出生于罗马的一个艺术世家，她的父亲奥拉齐奥以及叔叔、哥哥都是画家。她完成这幅令人惊叹的作品时，年仅17岁。这幅画的主题是《圣经旧约》中关于苏珊娜的故事，故事发生时苏珊娜年仅13岁。当时苏珊娜正在花园中洗澡，被两位长老偷窥并骚扰，他们威胁苏珊娜，如果她不满足两人的欲望，便要告发她正在等待情夫。苏珊娜拒绝了二者的要挟，于是被诬告，并被错判死刑。但由于长老们提供的证词前后矛盾，她最终获救。男性艺术家笔下的苏珊娜，总是挑动人情欲或水性杨花的女人。但在这幅画中，苏珊娜神情厌恶地躲避着两位长老，她闪避和扭动身躯的姿态展现了真蒂莱斯基在绘制肢体动态和均衡作品构图的功底。苏珊娜的一只脚仍在水中，提醒我们她确实是到花园中洗澡的，并非通奸。在这幅画的竖向布局中，意图不轨的两位长老出现在苏珊娜的上方，就像颇具威胁性的野兽。位于左侧的长老似乎在抚弄另外两个人的头发，让观众意识到他希望接下来可以发生三人幽会的情节。

艺术品详情

布面油画，1610年
170cm×121cm
现藏于德国波梅尔斯费尔登的施恩伯恩家族

3秒钟人物传记

奥拉齐奥·真蒂莱斯基
1563—1639
阿尔泰米西娅的父亲，他从始至终支持女儿的职业，在一封写于1612年的信中，他为女儿（时年19岁）在当时在世的艺术家中的成就感到骄傲。

本文作者

托马斯·巴尔夫

这幅画巧妙地处理了一段复杂的圣经故事，是已知创作时间最早的带有真蒂莱斯基签名的画作。

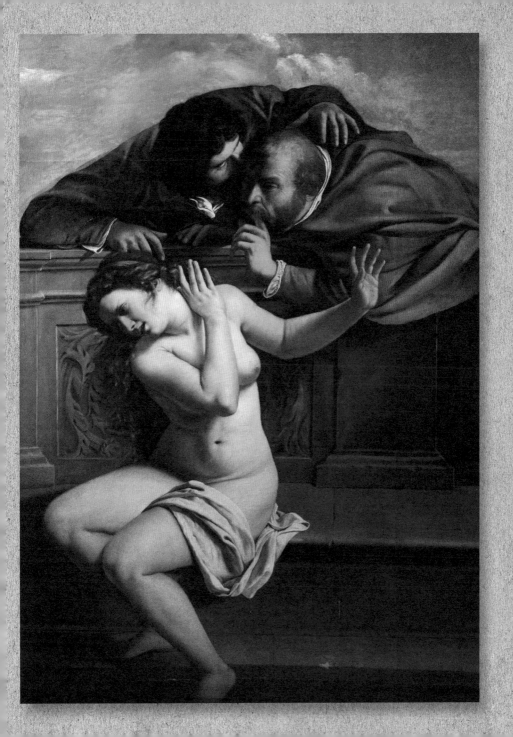

毛制衣袍

彼得·保罗·鲁本斯（1577—1640）

30秒钟艺术品

3秒钟速览

这幅画是鲁本斯为自己的妻子画的肖像画。他将妻子比作维纳斯，并因为她是自己的"合法性伴侣"和孩子的母亲而赞美她。

3分钟扩展

这幅著名的画作大概最早在两份遗嘱中被命名为《海特·佩尔斯肯-毛制衣袍》。第一份遗嘱是由鲁本斯和赫莲娜于1640年共同写出的，第二份则是在鲁本斯去世很久以后由赫莲娜于1658年写出的。1658年的遗嘱中的一项更改表明赫莲娜曾考虑将这幅作品遗赠给她的第二任丈夫，但后来她又改变了主意。

彼得·保罗·鲁本斯是他所在时代比利时北部地区（佛兰德斯地区）的杰出艺术家。他成长在一个信奉天主教的家庭，年幼时大多数时间都在安特卫普度过，学习拉丁语、各种现代语言以及绘画。他来到意大利，受到古典时期的雕塑和米开朗基罗、提香等艺术家的作品的影响，于1608年回到安特卫普，开办了一个工作室，向全世界的客户出售肖像画、历史画、寓言和宗教画，这也给他带来了财富和社会地位。1630年，他同当地商人的女儿赫莲娜·富尔蒙结婚，进一步巩固了自己的财富和地位，并与赫莲娜共同生育了五个孩子。在这幅名为《毛制衣袍》的画作中，鲁本斯大胆地描绘了自己的妻子只穿了毛制衣袍的形象。赫莲娜羞怯地凝视着观众，双臂环绕躯干，遮掩着自己近乎全裸的躯体，但也将观众的注意力引向这里。她自我保护的姿态和身后的喷泉让人们想起经典雕塑作品《沐浴的维纳斯》，而她所穿的毛制衣袍则借鉴了鲁本斯在威尼斯所见到的身着皮毛衣物的交际花的画像。如果这幅画看上去相当伤风败俗的话，那么作为一位正在哺乳的母亲，赫莲娜那颇具曲线的腹部和丰满的乳房则提醒人们，经过神认可的婚姻中的性关系和养育子女的合法性，是受到天主教教义支持的。

艺术品详情

板面油画，1635—1640年
176cm×83cm
现藏于奥地利维也纳艺术史博物馆

3秒钟人物传记

赫莲娜·富尔蒙
1614—1673
安特卫普一位丝绸商人的女儿。鲁本斯去世后，她与一位职业公务员兼外交官再婚，这场婚姻对她来说是有益的。

本文作者

托马斯·巴尔夫

鲁本斯为自己的第二任妻子赫莲娜绘制了画像，她的姿态让人们想起《沐浴的维纳斯》。

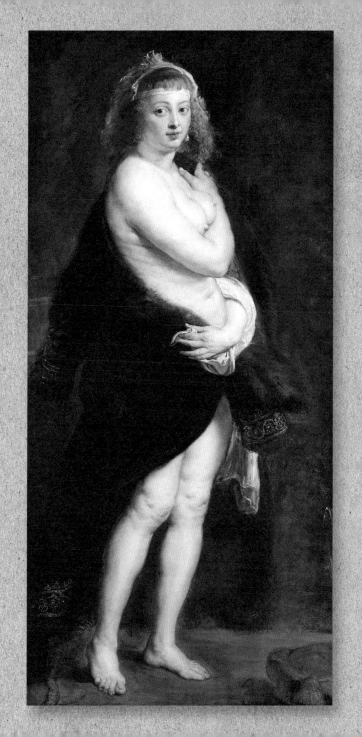

1548年
出生于比利时西佛兰德的默莱贝克

1573年
前往意大利，游历佛罗伦萨及中部地区城市特尔尼和罗马

1577年
作品在瑞士巴塞尔展出，游历了维也纳和纽伦堡，之后返回荷兰

1578年
结婚成家

1583年
同妻子和孩子搬到荷兰的哈勒姆，在这里他大概居住了二十年

1584年
注册成为哈勒姆圣卢克行会的艺术家

1587—1590年
同两个艺术家朋友一起参加了一个将生活作为研究课题的学术机构

1604年
出版《画家之书》

1606年9月2日
在荷兰阿姆斯特丹去世

人物介绍：卡雷尔·范·曼德尔

KAREL VAN MANDER

卡雷尔·范·曼德尔出生于比利时北部的城镇默莱贝克，因《画家之书》为人所知。这本艺术方面的著作是用荷兰语写就的，于1604年首次出版。范·曼德尔是一位国际化人士，经常游历，他撰写此书的目的是为北欧绘画颁布一套新的艺术准则，这套艺术准则与他非常欣赏的意大利文艺复兴和风格主义的风格截然不同，但名气旗鼓相当。

《画家之书》的主要部分是"基本原理"，这部分是用诗篇的形式写成的专业论述，为新手画家提供实践方面的建议。该书的主要部分还包括按顺序编排的有关古希腊、意大利和北欧艺术家的传记，其中北欧艺术家的传记是范·曼德尔经久不衰的"遗产"。该部分内容以瓦萨里的《艺苑名人传》为范本，涵盖了关于艺术家和收藏家的关键信息，还对在毁坏圣像运动中毁灭及消失的艺术品进行了描述。"基本原理"部分也很重要，它是17世纪关于绘画实务最详尽的文本之一，并首次将风景画相关的章节包含在内。剩余的传记则翻译自其他的来源，但关于意大利的章节确实包含一些原始材料，尤其是关于卡拉瓦乔作品的材料。

我们所了解的关于范·曼德尔本人的信息大部分都来自于1618年出版的《画家之书》第二版中一篇未署名的传记。范·曼德尔在比利时根特给艺术家兼诗人卢卡斯·德·赫雷当学徒，这为他的双重职业奠定了基础，他既是画家——高产的版画家，又是作家——创作了诗歌、戏剧等文学作品，还从事古希腊语、拉丁语、法语和意大利语的翻译。1573年，他游历至意大利，第一次看到瓦萨里的《艺苑名人传》。他还游历了瑞士巴塞尔、奥地利维也纳和德国纽伦堡，然后于1577年返回默莱贝克。

16世纪70年代晚期，西班牙还在竭力维持其对荷兰南部的控制，于是出现了长期影响这一地区的高涨的暴力活动。1583年，范·曼德尔和家人移居到荷兰北部的哈勒姆，在此一家人的宗教信仰得到了更好的包容。在这里他度过了余生中大部分时间，并以画家的身份创作了许多重要的文学作品。

范·曼德尔于1604年完成了《画家之书》，之后不久便于1606年去世。去世时，他已搬到阿姆斯特丹。在这里，他于困顿中去世，但并未被人们遗忘。三百位哀悼者跟随他的棺木将他送到阿姆斯特丹的老教堂，也正是埋葬他的地方。

托马斯·巴尔夫

阿卡迪亚的牧羊人

尼古拉·普桑（1594—1665）

30秒钟艺术品

3秒钟速览

普桑将这幅画的背景设定为田园牧歌式的乐园，他用独特的视角表现人生本质，将生的欢愉同死的必然并置。

3分钟扩展

这位皮肤苍白、威风凛凛的女人陪伴着几位牧羊人，这个场景可能想体现理性接纳死亡的必要性。或者这位女人可能代表死亡本身，她正在选择她的下一个"受害者"，因为她正将自己的手轻轻地放在其中一位牧羊人的身上。在《死亡之舞》这部法国和意大利的文学作品及其各种演出中，死亡通常被表现为一个有着飘逸长发的漂亮女人，她蛊惑男人们交出自己的生命。

普桑来自诺曼底的一个贵族家庭，据说他是一个好学的年轻人，他接受的教育里包括一些拉丁语。他于1624年迎来了自己职业的转折点，并从法国来到当时欧洲领先的艺术中心罗马。这座城市让他能接触到古典主义的实物遗产，包括雕塑、建筑遗迹和古代的手工制品。他为此着迷，并在多幅绘画中记录下了这些实物遗产。在罗马，他迅速同卡西亚诺·达尔·波佐建立了深厚的友谊，后者是一位学者兼文物研究者，他为普桑带来新观点，并通过购买他的作品来支持普桑。普桑对语言、哲学主题和古典主义历史的兴趣便凝结在《阿卡迪亚的牧羊人》中，这幅画的背景是诗人维吉尔所描述的田园牧歌般的生活，三个牧羊人身旁站着一位衣着漂亮的女人。这三个牧羊人注释着他们刚刚在乡下发现的墓碑，墓碑上镌刻着铭文"Et in arcadia ego（即便是在田园上，我）"。长期以来，对这幅画作进行解读的人们一直在争论，这些铭文的意思究竟是"即便是在田园上，我也会死"以警醒人们生命有限的话语，还是逝者望眼欲穿地回忆起他们活着的时光发出的哀叹"即便是在田园上，我死了，但我也曾活过"。无论是哪种意思，这幅阴沉忧郁的画作都在提醒人们，幸福转瞬即逝。

艺术品详情

布面油画，约1637—1638年

87cm×120cm

现藏于法国巴黎卢浮宫博物馆

3秒钟人物传记

卡西亚诺·达尔·波佐
1588—1657
他是伽利略的朋友，也是卡拉瓦乔、阿尔泰米西娅·真蒂莱斯基和吉安·洛伦佐·贝尔尼尼的赞助人。他后来通过普桑购得约50件艺术品，成为其艺术品和古玩的一部分。

本文作者

托马斯·巴尔夫

画中墓碑上的铭文有一部分被阴影掩盖，因此观众同牧羊人一样需破解这些文字。

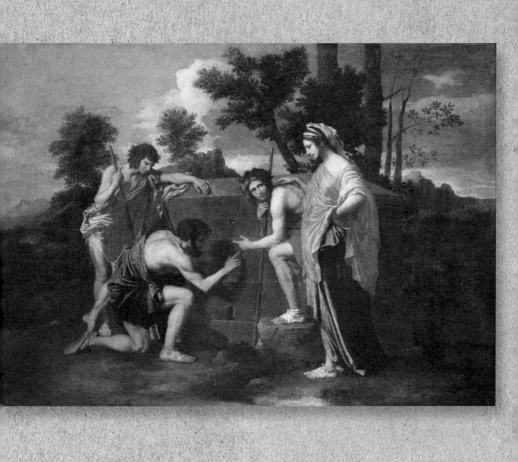

宫娥

迭戈·委拉斯凯兹（1599—1660）

30秒钟艺术品

3秒钟速览

这幅西班牙王室的肖像画将观众置于画中国王和王后的位置，表明画家能够挑战人的视野和镜子的反射。

3分钟扩展

人们认识《宫娥》的背景是西班牙国王费利佩四世去世的儿子巴尔萨泽·卡洛斯位于马德里阿尔卡萨尔官的居所，该宫殿于1734年被毁坏。画家通过表现自己的私人工作场景，暗示自己与王室关系匪浅。这个房间里悬挂着约40幅画作，绝大多数都是鲁本斯作品的摹本。鲁本斯作为一名艺术家，他所取得的崇高社会地位一直为委拉斯凯兹所向往。

委拉斯凯兹将自己为西班牙国王费利佩四世和王后玛利亚娜作画时的场景画在了画中，他手拿调色板、画笔和支腕杖。国王和王后的形象只能通过房间后面墙上悬挂的镜子反射才能看到。更引人注目的人物是国王和王后的女儿玛格丽特·特蕾莎。年幼的公主身穿一件宽大的被裙撑撑起的裙子，光彩照人，身旁是她的待女，也被称为宫娥，这就是这幅画作现在的名字的由来。公主身旁还有两个个子不高的人，一条昏昏欲睡的狗，一个身兼侍卫之职的侍女，还有一位宫廷管家正站在楼梯上注视着发生的一切。委拉斯凯兹将自己的形象放进这幅表现王室家庭亲密关系的画中，暗示自己作为宫廷艺术家的特殊地位。委拉斯凯兹在17世纪20年代初就获得了这样的特殊地位，当时他已在塞维利亚以宗教画家和静物画家的身份一举成名。他受邀来到马德里，以一幅肖像画博得国王的欢心，但这幅画现已不复存在。在这幅伟大的画作中，委拉斯凯兹利用每个细节展现自己的艺术才能：薄涂的颜色渲染了镜子的微光；窗户光线的运用；使用星星点点的白色亮光捕捉到绸缎服饰的光泽，这些都展现出委拉斯凯兹巧妙运用油彩表现现实的能力。

艺术品详情

布面油画，1656年
318cm×276cm
现藏于西班牙马德里普拉多美术馆

3秒钟人物传记

西班牙国王费利佩四世
1605—1665
随着时间的流逝，费利佩四世变得越来越不愿让人们记录自己老去的容颜。通过模糊的镜中形象来描绘他，可能是委拉斯凯兹为解决这个问题提供的最佳方案。

本文作者

托马斯·巴尔夫

镜子反射出的影像中既有国王夫妇，又有委拉斯凯兹正在创作的肖像画。

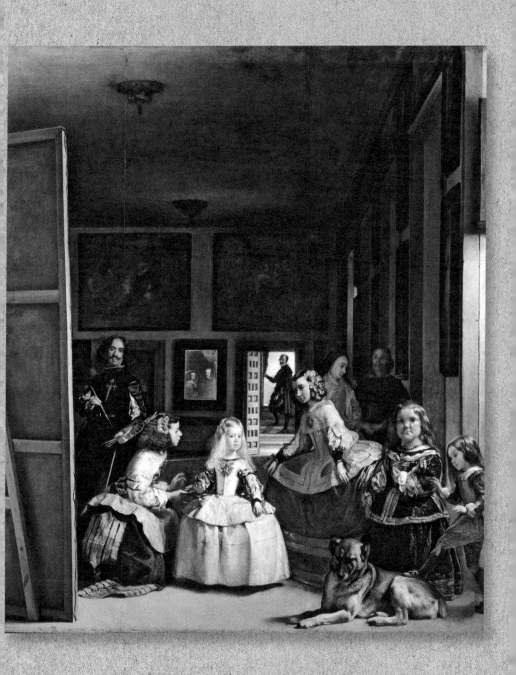

倒牛奶的女佣

约翰内斯·维米尔（1632—1675）

30秒钟艺术品

3秒钟速览

微妙的灯光，新颖的笔法和严谨的透视，三者结合起来便极其逼真地表现出勤劳的厨房女佣和她的工作环境。

3分钟扩展

通过在女佣右下方的墙砖上所画的爱神丘比特和一个漫步的男人，维米尔巧妙地提醒我们女佣和不可遏抑的欲望之间的必然联系。而女佣后方木盒中的炭盆也带有情欲的暗示。但在这幅画中，炭盆的出现似乎是用来表明厨房很冷，但女佣仍专心致志地工作。

维米尔所表现的女性是一位厨房女佣，她站在空空的墙壁之前，墙上的每一处污渍和窟窿都被竭力刻画出来。这位女佣正在制作布丁或汤，使用的食材是桌上的面包和正往红土陶碗中倾倒的牛奶。在当时荷兰式的绘画中，厨房女佣通常是同懒惰和情欲联系在一起的。她们常常抱着罐子、锅或者水壶，这些物品象征着她们空空如也的脑袋或者情愿成为男人性欲的"容器"。维米尔决然地打破了这种观点，他运用较低的视角让这位女佣看上去是一个有尊严甚至是威严的形象。这幅画的中点处于她强健结实的身体中心，体现出她在支撑这个家庭中所发挥的重要作用。维米尔既是艺术经纪人也是艺术家，他完成这幅作品时年仅25岁。这幅画的首批观众，可能包括维米尔的主要赞助人彼得·范·瑞文。这批观众不但喜欢这幅画完全颠覆了风俗画的惯例，还赞赏其种类繁多的笔法和对各种材质的细致表现。当从适当的距离观察这幅画的时候，会发现点彩画法这种由点及面构成的拼缝技法竟然有着完美的视觉秩序。

艺术品详情

布面油画，约1658年
46cm×41cm
现藏于荷兰阿姆斯特丹国立博物馆

3秒钟人物传记

彼得·范·瑞文
1624—1674
荷兰代尔夫特的富人，他一直资助维米尔，并在自己1665年的遗嘱中允诺给维米尔500荷兰盾，可能是用其买下大约20幅维米尔的作品，其中包括《倒牛奶的女佣》，但最初维米尔可能拒绝出售自己的新作。

本文作者

托马斯·巴尔夫

桌子上的篮子、面包和器皿都运用了维米尔标志性的点彩画法。

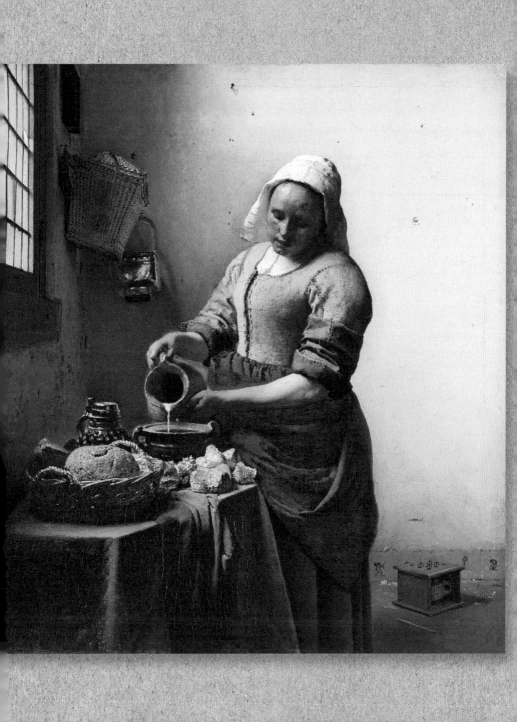

自画像

伦勃朗·梵·莱茵（1606—1669）

30秒钟艺术品

3秒钟速览

这幅画是伦勃朗53岁时的自画像，他借此宣告自己取得的成就，并展现了自己能将厚重而松散的油彩转变为逼真的肖像画的能力。

3分钟扩展

伦勃朗绘制了约80幅自画像，并不仅仅为记录自己容貌的变化，他还用自画像这种艺术载体来表现不同的表情和社会角色。他的自画像有做鬼脸的，有哭泣的，还有官员、乞丐、苏丹（伊斯兰教头衔）、画家以及操着短刀的土耳其士兵等人物形象。

伦勃朗绘制这幅自画像之前的几年，对他来说是一段困苦的时光。17世纪50年代中期，这位中年荷兰艺术家不得不宣布自己破产，并拍卖多件珍藏的书籍和画作。这对于一位在年轻时以挥霍无度著称的人来说是巨大的逆转。伦勃朗在事业上的成功始于1631年，当时他离开自己的出生地莱顿，来到阿姆斯特丹，在当地的艺术经纪人亨德里克·范·伍伦伯格的帮助下，伦勃朗声名鹊起。到了17世纪40年代，伦勃朗成了阿姆斯特丹领先的艺术家之一，他的容貌和名字因其多幅自画像和雕版自画像而闻名于世。伦勃朗利用自画像传播了自己的名声并管理了自己的公众形象。这幅自画像充分展示了他用自信随意的笔法处理厚涂颜料作画的能力，如左耳周围的卷发，是用画笔的柄在未干的颜料上即兴勾勒出来的。这顶华丽的贝雷帽镶嵌着金色的带子，其代表的富裕程度则是他无法企及的。这顶帽子还让人们想起拉斐尔著名的《巴尔达萨尔·卡斯蒂格利奥肖像》，这幅画的主人公是一位人文主义者，以学识渊博和温文尔雅而闻名。伦勃朗尽管有自己的问题，但在这幅画中他仍然标榜自己为技艺超群的画家、高雅的绅士以及世俗意义上的成功人士。

艺术品详情

布面油画，1659年
84.5cm×66cm
现藏于华盛顿美国国家美术馆

3秒钟人物传记

亨德里克·范·伍伦伯格
约1587—1661
17世纪30年代初，他让伦勃朗住在自己家中，帮助他获得创作委托，并为他的学徒支付费用。伦勃朗于1634年娶了他的侄女萨斯基亚。

本文作者

托马斯·巴尔夫

画家用简洁概括的方式描绘出手部，从而将观众的注意力引至他沧桑的脸庞和忧郁的表情。

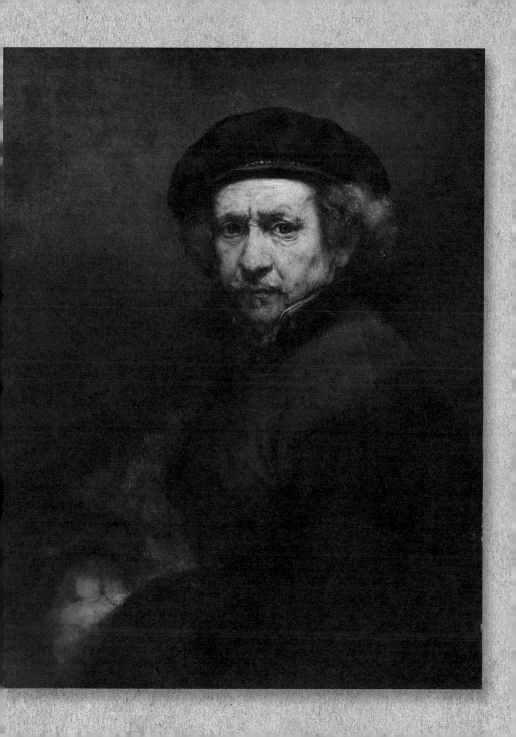

新古典主义和
浪漫主义

新古典主义和浪漫主义
术语

巴黎美术学院 成立于1816年，旨在统一17世纪成立的绘画和雕塑、音乐、建筑等三个学院。

构图 绘画或雕塑中元素的排列和组合，从而形成艺术作品的整体外观。

前景 绘画、素描或照片的场景中视觉上最靠近观众的部分。

投影法 利用视觉误差创造出的一种错觉，即物体或人与画面呈一定角度或消失于远处时，表现出来的投影长度要短于真实的投影长度。

凝视 看或被看的动作。在20世纪的批判理论中，凝视被人们认为是权力和控制的象征。尤其是在西方艺术史中，大多数情况下凝视的主体主要为男性，而女性则是被凝视的对象。

游学旅行 17世纪至19世纪早期，盛行于富人尤其是年轻男性中的欧洲教育文化之旅。这种旅行的核心是学习意大利古典主义和文艺复兴时期的文化遗产，从而掀起遍及整个欧洲的新古典主义的风潮。

图像学 艺术史研究中的一个分支，也是一种研究方法。它关注艺术作品的主题、内涵以及各种深层意义。

圆雕 指非平面的，可以多方位、多角度欣赏的三维立体雕塑。

风景画 以自然界中的景观为主要题材的绘画类型。尽管在整个文艺复兴时期，宗教绘画的背景中局部的非写实的风景画是一种常见的元素，但风景画在17世纪至18世纪才成为一种独立的重要艺术类型。

现代性 指启蒙时代以来的新的世界体系生成的时代。从艺术角度讲，它的特征包括否认传统、希望表现当下的技法和思想，追求进步、变化以及个人的自由。

裸体画 艺术作品中对裸体人物的表现，通常用来表达理想美和品位。在西方艺术中，裸体画已成为历史最悠久、作品数量最多的表现类型之一，部分原因是它在古典时期和文艺复兴时期的地位。

如画式风景画 一种田园牧歌式的风景画，起源于18世纪晚期的文学作品中，对艺术家来讲具有启发灵感的作用。在绘画中，风景画通常将自然界非常规的现象同人类存在的迹象相联系，如城堡的石头残迹或精致的村舍。

石膏 一种呈细颗粒状的白色粉末，与水混合时会凝固。石膏是雕塑家常用的一种材料，可倒入模具中形成铸件，或者分层浇铸于由金属丝网制成的结构上。

浪漫主义 文学艺术的基本创作方法之一，在反映客观现实上侧重从主观内心世界出发，抒发对理想世界的热烈追求，常用热情奔放的语言、瑰丽的想象和夸张的手法来塑造形象。在绘画中，浪漫主义同风景画的日益普及和对自然的赞颂紧密相关。浪漫主义通常被视为对古典主义有序的平衡和理性的抛弃。

陪衬物 构图中用来增加风景画或建筑场景趣味的物体。这些陪衬物是艺术品的附属部分，而非主题。

崇高风景画 风景画的一个类别，流行于18世纪。以期更深刻地表现人与大自然的情感交融，着重于体现"令人敬畏"的自然，如暴风雨、山洪等主题。在这类风景画中，大自然显得更加冷峻和不容侵犯。

地形 自然风景或人工建造环境的地物形状和地貌。

威尼斯：从朱代卡运河看圣马可盆地

卡纳莱托（1697—1768）

30秒钟艺术品

这幅画是由在威尼斯出生的艺术家卡纳莱托创作的，是表现这座城市海边景观的两幅风景画的其中一幅。这幅画聚焦于主岛码头区繁忙的运河，仿佛将观众置于运河的中部。画作上方位于朱代卡岛的尖角处坐落着圣乔治·马焦雷教堂，而位于左侧的码头区则矗立着首屈一指的威尼斯海关大楼。卡纳莱托调整了海关大楼的大小，让它看上去比实际尺寸要小一些，这样他就能够将它隔壁的图书馆也"塞"进来。精确运用地形是卡纳莱托最常使用的艺术策略之一。卡纳莱托在这座国际化的城市中展现了多个地标建筑物，提高了其画作向威尼斯富有的游客销售的可能性。真实反映日常生活是卡纳莱托作品的另一个特征。他关注不同人物的着装和动作，让他们成为单独的个体而非画中的陪衬物。与之类似的是他笔下各种各样的船舶，体现出威尼斯作为18世纪世界上最大的贸易中心之一，每天在这里进行的商业活动相当之多。

艺术品详情

布面油画，约1735—1744年
130.2cm×190.8cm
现藏于英国伦敦华莱士典藏博物馆

3秒钟人物传记

弗朗西斯·西摩·康威，首任哈特福德侯爵
1718—1794
英国政治家，他购得这幅画及其姊妹篇，后者描绘的是从圣乔治·马焦雷教堂望向圣马可盆地的场景，同样被收藏于华莱士典藏博物馆，此画极有可能被他作为自己1738—1739年巡游欧洲的纪念。

本文作者

萨拉·摩尔登

卡纳莱托描绘了威尼斯运河中引人注目、清晰可辨的繁忙的商业景象。

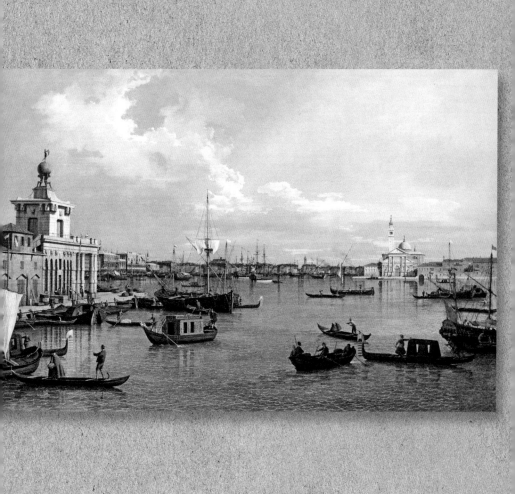

阿宾顿夫人

乔书亚·雷诺兹（1723 — 1792）

30秒钟艺术品

3秒钟速览

阿宾顿夫人目光直视，大拇指俏皮地轻拂嘴唇，构成了极具吸引力的画作。这幅画的作者雷诺兹是当时英国最杰出的肖像画家。

3分钟扩展

1737年通过的《许可证法案》引发了对戏剧的审查，导致伦敦大量戏剧社被查禁，使得剩下的两家"特许"剧院掌控了伦敦的戏剧舞台。但该法案也允许女性从事职业演员的行业。戏剧成了女性平权运动、创业和争取文化权力的舞台，但在社会上引发了关于这些著名女演员道德和个人操守的诸多奥论。

在18世纪早期，英国戏剧兴盛，女演员对于"明星"文化的形成起到了决定性的作用。与此同时，描绘女演员台前幕后的肖像画也大受欢迎。弗朗西斯·阿宾顿是当时最出名的女演员之一，雷诺兹为她画的半身肖像画就是这种新艺术类型的典型代表。这幅画近距离描绘了穿着时髦盛装的阿宾顿，她挑逗性地靠着一把赫伯怀特风格的椅背。画中的阿宾顿所饰演的角色是她最成功的角色之一，即由威廉·康格里夫于1694年担任编剧的戏剧《以爱还爱》中年轻纯洁的普鲁小姐，这部剧当时在伦敦的舞台上大受欢迎。在这部剧中，普鲁小姐是一位"傻里傻气的乡下姑娘"，但她对于18世纪的戏剧观众来说是迷人妖娆甚至颇具风情的。这要"归功于"观众们对阿宾顿的舞台角色过分的情色联想，这种联想又因她挑逗性的坐姿得到了进一步的加强。雷诺兹让观众通过画作得以近距离平视阿宾顿，她腼腆地用大拇指拂过微张的嘴唇，并大胆地回敬观众的目光。这种姿势在当时对一位女性来说太过于直接且不合礼仪。

艺术品详情

布面油画，1771年
76.8cm×63.8cm
现藏于美国康涅狄格州纽黑文耶鲁大学英国艺术中心

3秒钟人物传记

弗朗西斯·阿宾顿
1737 — 1815
她是伦敦德鲁里巷皇家剧院中的戴维·加里克剧团的著名演员，她生平复杂，以作为女性时尚领军人物而闻名。

本文作者

萨拉·摩尔登

这幅画是雷诺兹为阿宾顿夫人所做的六幅肖像画中的一幅。据说这幅半身画像是为一位私人客户创作的。

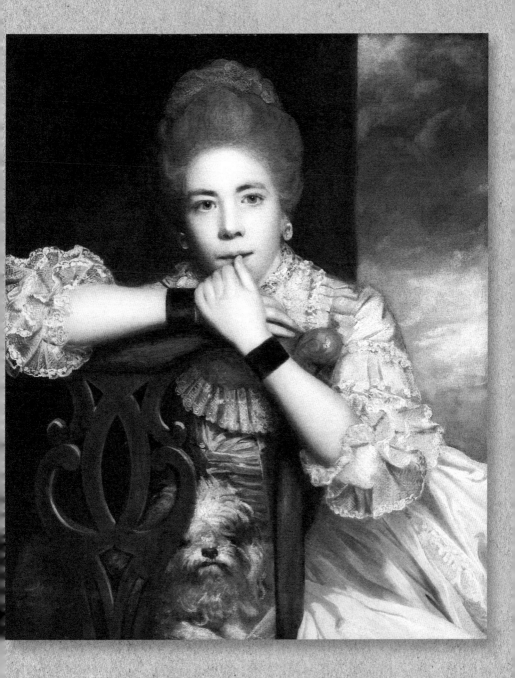

拯救普赛克的丘比特

安东尼奥·卡诺瓦（1757—1822）

30秒钟艺术品

3秒钟速览

卡诺瓦在30岁时创作了这尊等身雕塑。它表现了爱神丘比特将自己的爱人普赛克从沉睡不醒中拯救过来的时刻。

3分钟扩展

卡诺瓦创作的《拯救普赛克的丘比特》包含一系列精准的塑造。为了确定构图，卡诺瓦绘制了多张草图，制作了多个小型模型。接下来，他按照设计好的尺寸制作了黏土模型。然后用模具制作石膏铸件的底座，最终这个石膏铸件与构图的尺寸一模一样。然后根据构图，对大理石进行雕刻。

丘比特和普赛克的传说是18世纪艺术实践的常见主题。在这尊真人大小的大理石雕塑中，意大利艺术家安东尼奥·卡诺瓦表现的是丘比特和普赛克这对深情拥抱的年轻爱人。丘比特用右手摩挲着普赛克的脸颊，左手盖住了她的右胸。普赛克枕着丘比特环绕着她的手，将自己的双手拥向丘比特的头部，并靠近他的脸庞，两人深情对视。在这个场景发生之前，长着翅膀的爱神丘比特吻了他的爱人，将她从死一般的沉睡中拯救过来。普赛克之前因吸入阴间的毒气而昏睡。这个流传至今的故事因卡诺瓦对动态构图的运用而得到了升华。丘比特的翅膀和腿部形成了"陡峭"的曲线，让这尊雕塑在视觉上有了向上的推动力，而弯曲的形态，如普赛克虚弱的躯体，则将雕塑稳稳地固定在普赛克所躺的岩石上。水平和竖直方向上均有强调性的表达，两个方向相结合让这个作品有了巨大的动感，促使观众对这尊雕塑进行全方位的观赏。事实上，当时的设计是要利用手柄摇动活动底座来转动雕塑，它也因极高的抛光技术而受人瞩目。丘比特和普赛克两人皮肤非常光滑，这是使用了大量精细的锉刀抛光后才取得的效果。这些精细的锉刀让卡诺瓦能以非常高的精度来对大理石展开塑造。

艺术品详情

大理石，1787年
155cm×168cm
现藏于法国巴黎卢浮宫博物馆

3秒钟人物传记

约翰·坎贝尔爵士
1753—1821
苏格兰军队的陆军上校，他于1787年在那不勒斯遇见卡诺瓦，委托他创作这尊雕塑和另一尊表现站立着的丘比特和普赛克的雕塑。

本文作者

萨拉·摩尔登

这尊雕塑是西方艺术表现爱情的作品中最经典的形象之一。

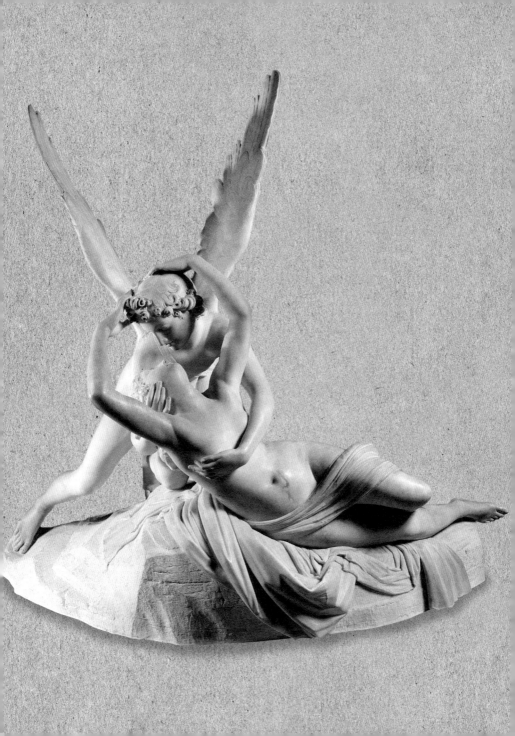

瓦平松的浴女

让·奥古斯特·多米尼克·安格尔
（1780—1867）

30秒钟艺术品

3秒钟速览

安格尔决定从背面绘制裸体浴女，打破表现女性形态时常用的正面姿态的传统。

3分钟扩展

安格尔曾在罗马学习意大利文艺复兴时期伟大画家拉斐尔的作品，并对拉斐尔表示出非常坚定的崇敬之情。《瓦平松的浴女》在图像学及构图方面都多次参考了拉斐尔的作品。例如，浴女的浴帽样式和褶皱都非常细致，让人们想起拉斐尔的《椅中圣母》（约1513—1514年），而她坐着的姿势则与《年轻女子肖像》（约1518—1519年）中半裸女性的全正面姿势完全相反。

安格尔于1808年创作了这幅性感的裸体女性形象，当时他正在位于罗马的法兰西学院学习。画作的左侧是一副浴帘，浴女两腿交叉，坐在泉眼前方杂乱的睡床的一角。这位浴女背对着观众，没有穿衣服，系着一条红白相间的头巾，一截左臂裹着被单。这个姿势让安格尔能够强调她身上本人看不见但观众能看见的部位。观众窥视的目光与主人公距离之近，强化了这一场景的亲近感和私密感。安格尔让浴女系着头巾并背过身去，这同表现女性裸体的常规做法背道而驰。在罗马学习期间，安格尔将这幅画寄到巴黎，让巴黎美术学院的评审组进行评判。评审组认为这幅画的主人公过于写实，并以历史上无类似的创作为由，评价这幅画缺少"古典作品之美"，并且认为他不具备巴黎美术学院学生应当具备的"宏伟高尚的创作风格"。在安格尔之后的职业生涯中，他这种背离学院派"宏伟风格"的行为将激怒法国根深蒂固的传统艺术学院。

艺术品详情

布面油画，1808年
146cm×97cm
现藏于法国巴黎卢浮宫博物馆

3秒钟人物传记

泰奥菲尔·戈蒂耶
1811—1872
法国评论家和诗人，他出生的年份比《瓦平松的浴女》的创作年份晚三年，但他仍然是安格尔及这幅画的崇拜者。

本文作者

萨拉·摩尔登

安格尔表现的是一位极其性感的背过身去的浴女。

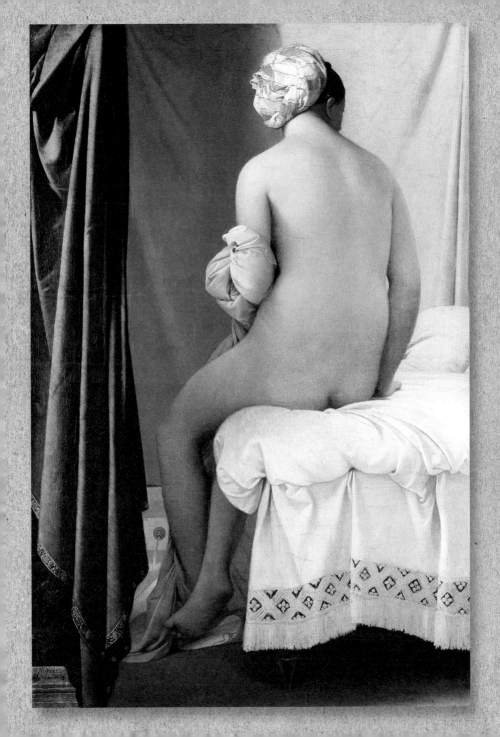

1808年5月3日夜枪杀起义者

弗朗西斯科·何赛·德·戈雅·卢西恩特斯（1746—1828）

30秒钟艺术品

3秒钟速览

这幅作品用毫不掩饰的强烈情绪纪念1808年法国占领期间西班牙人民对拿破仑军队的反抗。

3分钟扩展

作为这幅作品的姊妹篇，戈雅还创作了《1808年5月2日比埃尔塔·德尔·索尔的起义》，前者表现了在马德里市中心的暴力场面中爱国者向法国军队中的土耳其士兵发起的反抗。这幅叫作《1808年5月2日比埃尔塔·德尔·索尔的起义》的画，描绘了胜利时刻骑在战马上的爱国者，这与他们在《1808年5月3日夜枪杀起义者》中令人发指的被执行死刑的场面形成了鲜明对比。

戈雅这幅悲壮的杰作纪念的是西班牙历史上发生于1808年5月3日的一幕暴行：法国拿破仑·波拿巴的军队向马德里的爱国者开火，以报复他们反抗法国占领西班牙的起义。这幅画尺寸庞大，描绘了一群爱国者在马德里城外一个叫作"皮欧王子山"的地方被法国士兵枪杀的惨烈时刻。法国士兵在画面右侧排开，背对观众，他们手中带刺刀的来福枪已准备射击。在画面左侧，一位爱国者高举双手请求饶恕他们一命，站在他旁边的是因恐惧而畏缩或掩面的人。这位爱国者身上的白色衬衫和土黄色的裤子被士兵手中油灯投射来的光线照亮，同样照亮了他倒在地上的同伴的鲜血和尸体，因此观众看到的场景是第二轮行刑。戈雅创作这幅作品的时间是这次起义及后来法国人残酷占领西班牙之后的第六年。此时，法国人已经被逐出西班牙，西班牙波旁王朝复辟。但登基未久的西班牙国王费迪南八世却开始了动荡的恐怖统治。因此戈雅的画作指向的既是新国王的暴行，也是几年前法国人的暴行。

艺术品详情

布面油画，1814年
268cm×347cm
现藏于西班牙马德里普拉多博物馆

3秒钟人物传记

约瑟夫·拿破仑·波拿巴
1768—1844
拿破仑的兄弟，被立为西班牙国王，极不受民众欢迎，尽管滴酒不沾但却被政敌丑化为酒鬼。

本文作者

萨拉·摩尔登

戈雅记录下了拿破仑军队对西班牙爱国者的恐怖枪杀。

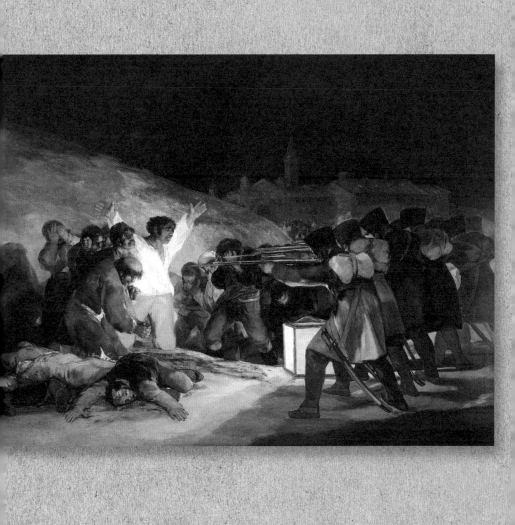

雾海上的旅人

卡斯帕·大卫·弗里德里希
（1774—1840）

30秒钟艺术品

3秒钟速览

《雾海上的旅人》在壮丽风景中极大提高了观众的个人主观感受。

3分钟扩展

弗里德里希的这幅作品用绘画的方式表现自然的"崇高"。崇高是哲学经验的一种，它赞美敬畏、宏大和庄严对于情绪的刺激作用，是当时审美潮流的主流。尽管崇高不易被定义，但这个词常用来描述人们对于以山峰为代表的各种极端自然景象所产生的主观感受。

在这幅作品的中心，一位孤独的旅人站在山石嶙峋的峰顶，审视着面前令人敬畏的景象。这个人身材高大，身着绿色西装，向天际望去。在雾霭笼罩的悬崖形成的亮白色背景中，他的轮廓凸显出来。所有的光线在这位旅人的身上汇聚，最远处的高峰朝向他的头顶倾斜下来，同他的躯干轮廓相融合，他所站立的岩石也将他的双脚抬起，使他显得魁梧高大，让这具身躯成为崇高风景画中个人体验的关键点。这幅画强调个人及其同自然的关系，体现了19世纪早期的浪漫主义思想，这种风格让表达美的个人主观方法占据了优先位置。弗里德里希常常运用处在显眼位置的人物背影图像，这种方法被称为"背部形象法"，强调个人对于世界的私人但不完整的看法。事实上，由于主人公背向观众，因而对于他在山巅所做出的情绪反应观众尚不清楚。但是我们可以通过他放松而挺拔的姿势推断出他正在感受一种令人振奋的人生体验。

艺术品详情

布面油画，1818年
98.4cm×74.8cm
现藏于德国汉堡市立美术馆

3秒钟人物传记

艾德蒙·伯克
1729—1797
爱尔兰政治家和哲学家，他在1757年出版了专著《论崇高与美丽概念起源的哲学探究》，这本书对浪漫主义时期人们对崇高风景画的理解至关重要。

本文作者

萨拉·摩尔登

这幅画描绘了一个孤独的旅人站在山巅，同自然和自己进行着交谈。

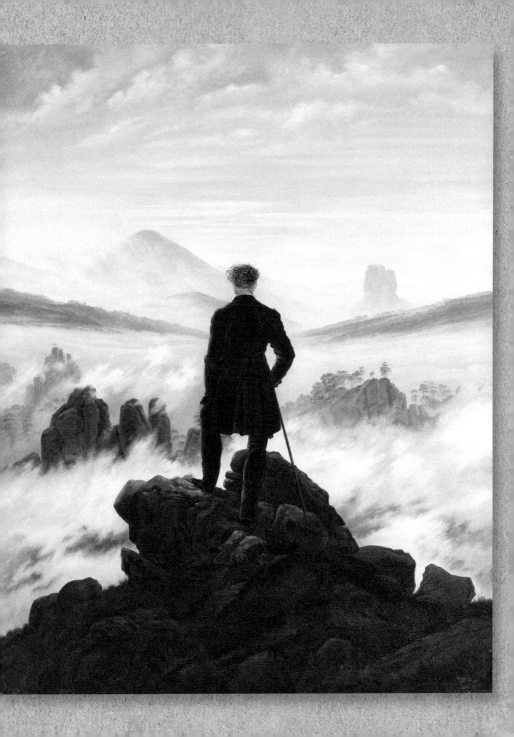

1768年
为了在英国建立一个"促进设计艺术发展的社会"，依托王室的特许状，英国皇家艺术学会得以设立

1769—1790年
其第一任会长约书亚·雷诺兹向中小学生发表了15篇《关于艺术的讲话》，他认为画家不能盲目地照抄自然，而应该通过研究古代艺术家并效仿他们的作品和对生活的体验来创造理想的艺术形式

1769年
第一场现代艺术展在帕尔马街开幕，从1769年4月25日持续到5月27日

1771年
学会搬到当时尚为王室宫殿的老萨默塞特府

1775年
建筑师威廉·钱伯斯爵士受委托设计新萨默塞特府

1780年
学会占据了钱伯斯建造的专用建筑，里面配有教学、藏品、图书馆以及夏季展览所用的空间

1837年
学会搬到特拉法加广场，与新成立的国家美术馆共享新址

1860年
画家劳拉·赫福德成为学会培训学校的首位女性学员

1867年
学会搬至位于皮卡迪利的伯灵顿大厦，至今仍在此处

人物介绍：英国皇家艺术学会

THE ROYAL ACADEMY OF ARTS, LONDON

直到18世纪中期，英国都未曾为艺术家开办官方的培训学校或展览机构。但在1768年，随着英国皇家艺术学会的建立，一切都发生了改变。该学会旨在培养现代艺术家，并举办年展，从而改变了艺术家和人数渐增的艺术爱好者的处境。"学会艺术展"也很快就成为伦敦最时尚的活动之一。

学会最初位于帕尔马街上租来的房子里，但很快就搬到位于斯特兰德街专门兴建且装饰豪华的萨默塞特府中，直至1837年搬到特拉法加广场。

萨默塞特府里容纳了学会的教学机构、图书馆和雕塑藏品以及一系列展厅，包括位于顶楼宽敞的美术馆。每年春季和初夏，这里从地面到天花板都挂满琳琅满目的艺术作品，向如织的观众开放，他们惊叹于这些奇绝的作品，而入场费仅为一先令。在这里，艺术家在激昂的评论家的评论中成名或毁誉，而这些评论也很快广为人知。

该学会很快奠定了自己作为英国顶尖艺术机构的地位。在一年一度的展览上，艺术界的权威者有了一个场所来宣扬其大胆的论断，而参展者则竞争着观众和评论家的赞誉。学会首任负责人约书亚·雷诺兹等人独特的构图和引人注目的技法，在展厅墙壁上各种各样的画作中独树一帜，启发了画作前观众的想象力。其中约瑟夫·玛罗德·威廉·特纳用大胆的颜色吸引了一些观众的注意力，他们大多秉持这样一个观点，那就是这些大胆和引人注目之处主要用于画作"表现独特性"。

英国皇家艺术学会在提升英国艺术家的社会形象方面至关重要。它垄断了艺术培训并连年鼓励越来越多的年轻从业者投考，并为艺术家的职业之路提供了大量资金。如今，学会仍然是英国艺术界的先锋，它既是艺术家的"摇篮"，又是重要的公共美术馆，囊括了艺术史上的各类展览。

萨拉·摩尔登

从主教花园望见的索尔兹伯里大教堂

约翰·康斯特布尔（1776—1837）

30秒钟艺术品

3秒钟速览

索尔兹伯里大教堂是约翰·康斯特布尔多件艺术作品的主题。他曾用二十余年的时间创作这些作品。

3分钟扩展

当哥特式建筑空前地进入大众视野的时候，康斯特布尔的绘画正满足了当时人们对用如画式风景画表现英国中世纪历史的需要。康斯特布尔表示，最难描绘的是这座著名大教堂的建筑细节，即便他最后高兴地带着完成的作品宣布"我这幅大教堂看上去非常好。事实上，我远超预期地完成了这幅作品"。

《从主教花园望见的索尔兹伯里大教堂》创作于1823年，从西南方向视角表现大教堂。教堂著名的尖顶是英格兰地区最高的，它刺入云团覆盖的湛蓝天空。在画中最显著的位置，弯曲的树枝构成了场景的边框，并为下方正在吃草的牛群提供了庇荫。画作的左侧是一对衣着光鲜的夫妻，也就是主教和他的妻子，他们沿着小径散步，主教手指向他所任职的宏伟教堂。这幅画有大量的色彩处理，并对自然和中世纪的建筑进行了细致的描绘，体现了多位当代英国风景画评论家所称颂的特质。然而，这幅画作并非对所有人都有吸引力，包括委托创作这幅画的主教本人。他不喜欢这幅画右侧的构图受到雨云的侵蚀，希望天空中多一些阳光。康斯特布尔勉强同意，很快便绘制出两个色彩更为明亮的版本。主教将其中一个版本在女儿结婚时送予女儿，另一个版本则由自己保留。原作有了一位新的买主，他便是主教的侄子约翰·费舍尔，但费舍尔因破产被迫又将这幅画卖给了康斯特布尔。他也只好将它同众多的油画放在一起保管。

艺术品详情

布面油画，1823年
87.6cm×111.8cm
现藏于英国伦敦维多利亚与艾尔伯特博物馆

3秒钟人物传记

约翰·费舍尔
1788—1832
他在康斯特布尔创作大尺寸、引人注目的风景画中发挥了重要作用。现在康斯特布尔因这些风景画而闻名。

本文作者

萨拉·摩尔登

这幅画是康斯特布尔创作的六幅关于索尔兹伯里大教堂的绘画中的一幅。

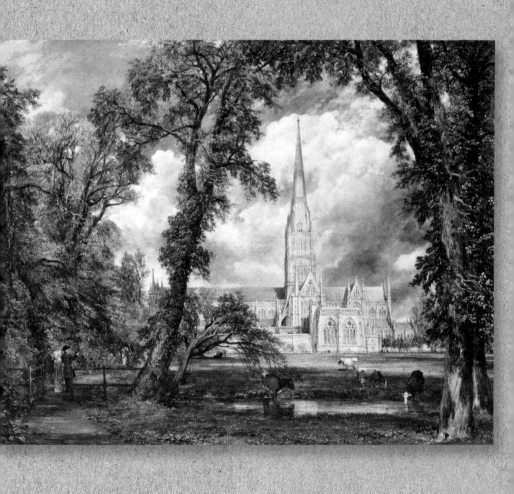

雨、蒸汽和速度—大西部铁路

约瑟夫·玛罗德·威廉·特纳（1775—1851）

30秒钟艺术品

3秒钟速览

雨、蒸汽和速度代表了现代主义对于特纳那一代人的意义：工业同自然之间的冲突。正如画中所示，这两者会产生激烈的视觉冲击。

3分钟扩展

19世纪40年代见证了人们对蒸汽机车旅行的狂热，其中工程师布鲁内尔新铺设的大西部铁路尤为引人注目。这条铁路线的工程奇迹之一便是梅登黑德铁路大桥，这是一座表面平整的砖制拱桥，特纳画中的火车正是从此桥经过。特纳完成这幅画的三年之前，八名乘客因大西部铁路发生列车脱轨而丧生，事故发生的地点距离这座桥仅十英里。这个当时颇具话题性的事件可能促使特纳选择了这一地点。

一列蒸汽机车沿着因透视画法大大缩短的铁轨，朝着这幅画的边缘疾驰而去。画面中出现的列车车厢的模糊程度暗示出车速之快，正如这幅画的标题所表达的含义。这幅画想要表现出蒸汽机车的疾驰前行不会受到任何天气的干扰，而作者大胆的创作也使画作的主题得到了加强。斑驳的污迹包围了车身，但列车明亮的车头灯将光束穿过雨水的涡流，并同模糊的蒸汽混合在一起。观众几乎察觉不到，在这幅画的右下方，一只象征着速度的野兔正急速越过铁轨。在这幅画中，当列车强势地取代自然时，现代同传统便相遇了。尽管从绘画上讲，这幅画模模糊糊，但列车所在的位置却可被精确定位为梅登黑德铁路大桥，这是在塔普�和梅登黑德两地间刚建成不久的跨越泰晤士河的铁路大桥。这座铁路桥是大西部铁路线的一部分，而这条铁路线是当时最为宏伟的铁路工程。当时的评论家于1844年在英国皇家艺术学会看到这幅画时，认为其"野心勃勃"。对于特纳的技法，《纪事晨报》同时感到疑惑和惊喜，说这幅画是特纳当年向年展提交的作品中"最疯狂也是最宏伟的"一件。

艺术品详情

布面油画，1844年
91cm×121.8cm
现藏于英国伦敦国家美术馆

3秒钟人物传记

伊萨姆巴德·金德姆·布鲁内尔
1806—1859
大西部铁路项目的先驱总工程师，他设计了多座桥梁、隧道、码头、火车站和轮船。

本文作者

萨拉·摩尔登

在特纳这幅极具戏剧性的画作中，一列高速前进的蒸汽机车将其经过的草原一分为二。

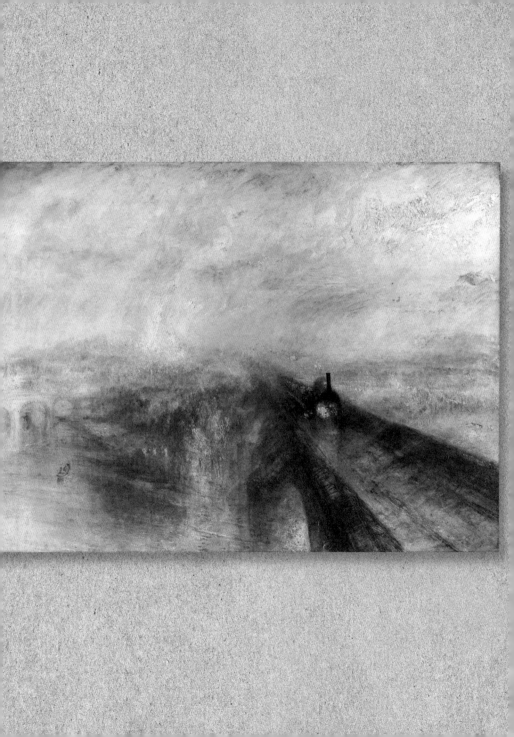

现实主义、印象主义和后印象主义

现实主义、印象主义和后印象主义
术语

学院艺术 一种在欧洲艺术学院的影响下所产生的绘画和雕塑的流派。学院艺术专指在新古典主义和浪漫主义运动中，受法兰西艺术院订立的标准所影响的艺术家和艺术品，以及跟随这两种运动并试图融合两者风格的艺术。

先锋派 现代主义诸流派之一，先锋派反对同样作为现代主义流派之一的唯美主义所提倡的艺术自律。其特征就是打破传统的艺术体制。

铸模 人类掌握得比较早的一种金属热加工工艺，是将固态金属熔化为液态倒入特定形状的铸型，待其凝固成形的加工方式。

写生 指直接以实物或风景为对象进行描绘的作画方式。

创作手法 艺术家使用创作媒介进行创作时个人的标志性手法。

印象主义 一种颇具影响力的艺术流派，起源于19世纪70年代的法国。印象主义艺术家包括莫奈、雷诺阿和马奈。他们希望用绘画捕捉自然中的光线及其对物体的色彩和形态的影响。

现代主义 具有前卫特色并与传统文艺分道扬镳的各种文艺流派和思潮，于西方进入垄断时代以后产生，是第二次工业革命的产物，反映了这个时代政治、经济和精神文化生活的重要变革，以及这个时代人们极其复杂、丰富的思想感情和极为深刻的哲学思考。主要特征是反传统和反理性，重视艺术家内心的"自我感受"和"自我表现"。

调色盘　用于盛放和调和各种颜料的美术用品。也用于表示画家创作绘画时所使用的色彩范围。

巴黎沙龙画展　18世纪晚期和19世纪，巴黎美术学院的官方年展和法国的主要艺术展览。许多前卫的艺术家认为其太过保守。

后印象主义　继印象主义之后存在于19世纪80年代至90年代的艺术流派。后印象派艺术家将绘画的形和色发挥到极致，几乎不局限于题材和内容，用主观感受去塑造客观现象，主张重视物体的形态以及作者的主观思想和情绪的表现。

静物画　以相对静止的物体为主要描绘题材的绘画类别。

弧形顶饰（tympanum）　门楣上方由围拱或框架形成的具有装饰性的结构。

雕版印刷　一种古老的印刷技术，在平滑的木板上，用刻刀雕刻出文字，在上面涂上墨汁，然后把纸覆在上面，便能完成拓印。

盲女

约翰·埃弗里特·米莱斯
（1829—1896）

30秒钟艺术品

3秒钟速览

米莱斯将欢快的乡村景象同盲女悲惨的经历进行对比，引发了观众对这幅作品的思考。

3分钟扩展

前拉斐尔派于1848年9月在米莱斯位于伦敦高尔街的家中成立。英国皇家艺术学会将拉斐尔理想化为学生可以效仿的最伟大的范例，但前拉斐尔派的艺术家反对这样的教学，他们关注比拉斐尔更早出现的一些画家，如乔托、杨·凡·艾克和弗拉·安杰利科，他们在表现方式上都强调线条的整洁和颜色的明晰，他们也被广泛认为是英国最早的先锋艺术家群体。

这幅色彩鲜明、栩栩如生的画作表现了一位贫穷盲女和她的妹妹在暴雨后休息的场景，对维多利亚时代人们对于残疾人和流浪者的态度进行了直言不讳的批评。米莱斯小时候是位神童，他11岁进入皇家艺术学会的培训学校，是那里有史以来最年轻的学生。1848年，他和同学威廉·霍尔曼·亨特（1827—1910）、但丁·加百利·罗塞蒂（1828—1882）一起，成立了前拉斐尔派，直接挑战学会的教学，对19世纪中期的艺术产生了影响。盲女的脖子上挂着"怜悯盲人"的标签，腿上放着手风琴，提醒观众她的贫穷以及对他人施舍的依赖。背景中的两道彩虹强化了这个场景的感染力：盲女的妹妹转头张望，但盲女却不能欣赏彩虹之美。然而，这幅画充满了种种表现她其他感受的符号和迹象。盲女静静地坐着，相当入神，她丰富的感官体验通过身后草地上乌鸦和奶牛的叫声传达出来。此外，还有她抬起脸感受到的太阳的温暖，暴雨后蓝紫色天空中雨和青草的气味，以及双手的触觉。她的一只手抚弄着青草的叶片，另一只手则紧紧地攥着妹妹的手。

艺术品详情

布面油画，1856年
82.6cm×62.2cm
现藏于英国伯明翰博物馆和美术馆

3秒钟人物传记

约翰·拉斯金
1819—1900
维多利亚时期最有影响力的艺术评论家之一，是前拉斐尔派早期的狂热支持者，他支持该派"对自然的忠实"。

本文作者

玛利亚·阿兰布里蒂斯

停留在盲女披肩上的蝴蝶体现出她正聚精会神地沉浸在感受之中。

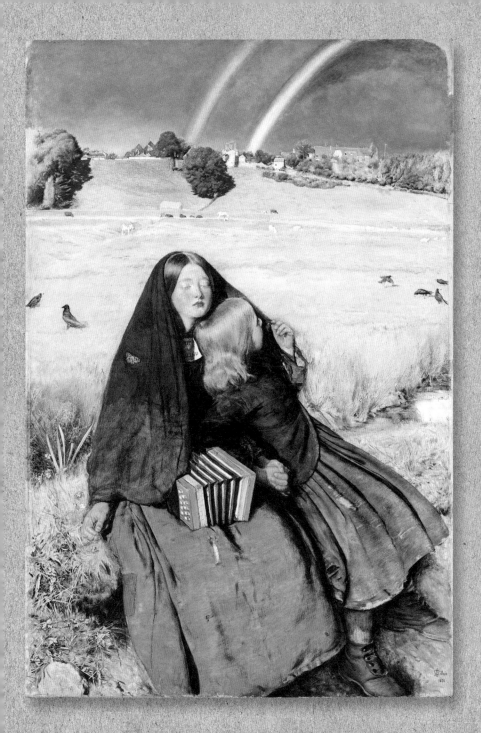

思想者

奥古斯特·罗丹（1840—1917）

30秒钟艺术品

3秒钟速览

罗丹的《思想者》缺少故事背景，因而不能进行界定性的描述。相反，观众会被这尊雕塑表现出的激烈的思想斗争所吸引。

3分钟扩展

《思想者》最初是一尊高度仅为70cm的小型雕塑。罗丹用不同的姿态、尺寸和材质不断重新塑造这尊雕塑，从而开创了一种新的雕塑技法，这种方法让作品有了多种解读。《思想者》为裸体雕塑，其宏大的尺寸传达了一种共通且永恒的特质。罗丹评价这尊雕塑时说："我希望将它塑造成人性的象征、一个强健的劳动者形象"。

这尊雕塑最初名为《诗人》，罗丹原希望它能被放置在自己为巴黎装饰艺术博物馆创作的名为《地狱之门》的雕塑群的弧形顶饰之上。罗丹在自己的职业生涯中反复创作和展出了《地狱之门》中的一些单个形象。这尊雕塑于1888年被第一次展出时名字便是"思想者"。1903年左右，它的尺寸被放大，之后便成为罗丹以及西方艺术最负盛名的雕塑之一。它被多次重铸，并在全世界有多个版本。罗丹的灵感来自古典时期的希腊雕塑和意大利文艺复兴时期的雕塑，但他反对当时的艺术体制塑造的理想化神话形象。他引入了一种针对人体形态的自然主义处理方式。在这种方式中，让人体表达出主人公内心的生命力是最为重要的。《地狱之门》从诗人但丁·阿利吉耶里的作品《神曲》中得到了灵感，这尊雕塑描绘的是但丁本人，他凝视着自己诗集中受到诅咒的人物在地狱中往复来回。他弓着背，陷入沉思，紧皱的眉头和强有力的身体体现着人类与关于生存最深刻的疑问之间的斗争。

艺术品详情

铜制雕塑，1880年及以后收藏于世界各地

3秒钟人物传记

但丁·阿利吉耶里
1265—1321
意大利诗人，在其最为知名的作品《神曲》中，主人公有着经过地狱和炼狱，最后到达天堂的历程。

本文作者

玛利亚·阿兰布里蒂斯

罗丹极其崇拜米开朗基罗。《思想者》雕塑对人体肌肉强有力的塑造，表明米开朗基罗对罗丹的影响非常大。

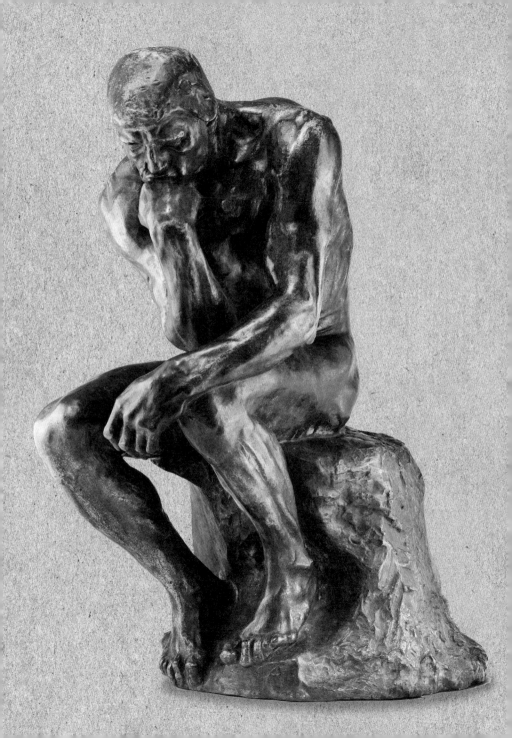

女神游乐厅的吧台

爱德华·马奈（1832—1883）

30秒钟艺术品

3秒钟速览

马奈令人疑惑的视角，加上吧台女服务员模棱两可的表情，产生了一幅让人感到疑惑的作品，它对作为旁观者的观众提出了质疑。

3分钟扩展

马奈认为艺术应当反映现代生活，指责当时的艺术体制从意大利文艺复兴时期和古典主义时期的作品中得到灵感而创作的画作。马奈摒弃了传统学院派的绘画技巧，如使用渐进的色调、构图及角度的精确表达，而是利用大胆的笔触、强烈的对比和空间错觉。

这幅画是马奈临近去世时创作的，是他一系列表现19世纪晚期巴黎咖啡馆、音乐厅和酒吧内饰的杰作之一。马奈打破了学院派绘画的传统，在当时的艺术体制中引发了流言蜚语，后者认为马奈直率而大胆地表现出的巴黎生活非常粗鄙，没有品位。女神游乐厅是巴黎最受欢迎的歌舞厅之一，但因暗娼常常光顾而名声不太好。这里为观察现代生活中的"奇观"提供了场所，因此吸引了来自各个社会阶层的人们，包括先锋派画家和作家，如马奈、埃米尔·左拉和史蒂芬·马拉美，他们在这类场所的经历激发了他们的创作灵感。在这幅画中，吧台女服务员那令人捉摸不透的目光直视观众，她的面前是大理石的吧台、各种酒瓶、花瓶和水果，画家仔细地将这些物件表现得像静物画一样。吧台女服务员背后的镜子映出拥挤的房间，在明亮的光线之下，能看到房间里满是衣着时尚的顾客。然而镜子反射的吧台女服务员形象太过于靠右，这种故意偏离构图和空间惯例的做法正是马奈的特点，并且表现在马奈最让人感到疑惑的这件作品之中。

艺术品详情

布面油画，1881—1882
96cm×130cm
现藏于英国伦敦考陶尔德美术馆

3秒钟人物传记

埃米尔·左拉
1840—1902
法国小说作家和艺术评论家，文学自然主义最具影响力的倡导者，他常常对巴黎日常生活中肮脏污秽的现实进行细致的观察。

本文作者

玛利亚·阿兰布里蒂斯

马奈的焦点在吧台女服务员身上，因此杂技演员的双脚在画中左上角摇来晃去是次要的细节。

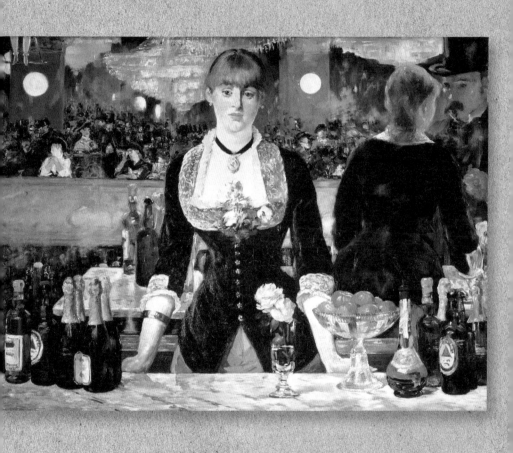

1821年
4月9日出生于巴黎

1839年
波德莱尔因行为不检被学校开除

1841年
继父送他去参加海上旅行，希望让他远离巴黎拉丁区声名狼藉的生活

1842年
回到巴黎，遇到了海地出生的妓女让娜·杜瓦尔，后者成为他的情妇以及诗集《恶之花》中"黑皮肤维纳斯"的灵感来源

1843年
因为挥霍遗产而开始负债

1845年
出版第一部艺术评论作品《1845年的沙龙》，对当年的沙龙画展进行点评，高度评价了画家尤金·德拉克罗瓦

1846年
出版《1846年的沙龙》

1848年
开始翻译文学评论家埃德加·艾伦·坡的作品

1857年
出版《恶之花》。因被指控行为不检和违反公共道德而面临审判

1867年
8月31日在巴黎去世

人物介绍：夏尔·波德莱尔

CHARLES BAUDELAIRE

"真正的画家，是这样的一群人。他们能从当时的生活中提炼出史诗般的一面，并用绘画或素描的方式，让我们看见和了解当我们系着领结、穿着擦亮的靴子时，我们有多么伟大和文雅。"（《1845年的沙龙》）

夏尔·波德莱尔生活的法国，正处在激烈的政治、文化和社会变革时期，他见证了1848年欧洲革命和1851年拿破仑三世的政变。他在自己的诗歌和文学评论中，试图用巴黎这座城市自身的形象来传达现代生活的体验。

波德莱尔出生于1821年，他从年轻时就喜爱绘画，并着迷于语言和视觉艺术之间的联系。他认为现代城市生活中转瞬即逝的事件值得成为艺术题材，还认为画家的角色是捕捉住这些时刻，并表达出它们的英勇和诗意。

波德莱尔认为真正的美存在于巴黎的群众和大街、酒吧、咖啡馆、剧院之中。在他具有开创性的文章《现代生活的画家》（1863年）中，波德莱尔将他眼中现代艺术家的形象设定为"闲逛的人"，这些衣着不凡的花花公子在巴黎的大街小巷闲逛，目睹各种各样的景象，但仍保持超然的状态。人们通常将这篇文章与之后几十年出现的印象主义作品相提并论。

波德莱尔最重要的诗集《恶之花》（1857年）表达了他的观点，即"美并不出现于理想化的类型之中，也不受到世俗的约束，而是取决于历史性时刻和观察者的印象"。这些诗还表明，波德莱尔对不同感觉的混合感到着迷。这部诗集提到性欲、酒精、尼古丁给人们带来的快感以及巴黎生活的阴暗面。在诗集出版后，人们指责波德莱尔下流、冒犯大众，这让他得到了腐化颓废的恶名。

波德莱尔的诗作将当时日常生活的各种题材提升到绘画和诗歌的理想题材。现在的人们认为波德莱尔的作品是现代主义思想发展的源泉。

玛利亚·阿兰布里蒂斯

星月夜

文森特·梵高（1853—1890）

30秒钟艺术品

3秒钟速览

梵高在这幅画中探索了用色彩描绘夜晚的方式，他使用了简短明快的平行笔触来表现湍急而旋转的天空和星星。

3分钟扩展

《星月夜》并非一蹴而就，而是以梵高本人钟爱的风景主题为背景，如柏树、阿尔卑斯山和新月。画中柏树象征着死亡，而星星象征着永恒，将这些具有很强象征意义的元素结合起来，梵高画笔下的夜景便表现出一种令人吃惊的精神上的意义，即自然和夜空会为他停留。

在梵高的一生中，自然是其灵感的重要来源。梵高人生的巅峰之作是他于1889年创作的一系列作品，当时他住在法国南部阿尔勒附近的圣雷米精神病院。为了捕捉黎明前数小时里普罗旺斯景色的精髓，他在《星月夜》中描绘出一个安静的村庄，村庄旁有高耸的柏树和倾斜的山峦，柏树和山峦因翻滚着星星和云朵的天空而显得渺小。梵高的早期绘画作品以棕色泥土和忧郁黑色背景中荷兰农村生活为特点，但自1886年移居到巴黎后，其作品风格便出现了显著的变化。受到朋友高更等先锋派艺术家的影响，梵高作品的色调变得鲜明起来，他开始尝试新的技法和形式。巴黎生活的狂躁节奏损害了梵高的身心健康，因此他向法国南方搬迁以寻找暂时的喘息。在圣雷米精神病院期间，他痴迷于用绘画捕捉夜晚的景象，从他的卧室望出去，星空一览无余。《星月夜》中运用了一些梵高最喜欢的图案，如星星和夜色，同时表现出甚至是梵高本人也很少能够达到的感情色彩。

艺术品详情

布面油画，1889年
73.7cm×92.1cm
现藏于美国纽约现代艺术博物馆

3秒钟人物传记

保罗·高更
1848—1903
于1888年在法国阿尔勒同梵高有过短暂的艺术合作。但在一场争论后，梵高割下了自己的左耳。

本文作者

玛利亚·阿兰布里蒂斯

位于画作中央的教堂，其尖顶的样式更像是荷兰风格而不是普罗旺斯风格。

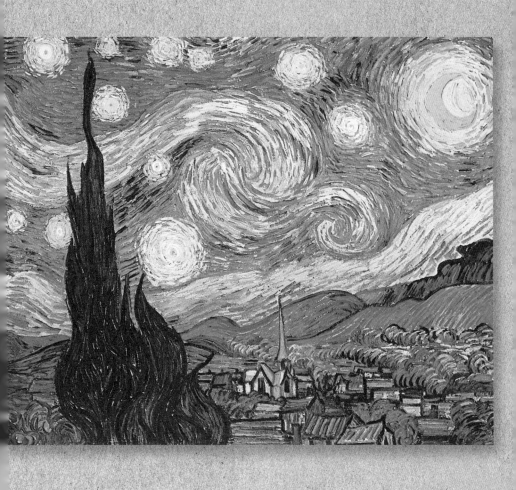

洗浴

玛丽·卡萨特（1844—1926）

30秒钟艺术品

3秒钟速览

画中母亲和孩子间的情感纽带通过两人间的肢体接触得以展现，两个人都沉浸在洗浴这件事情之中。

3分钟扩展

孩子的身体、浴巾、盆子和水罐等面积较大的色块，同有图案的墙纸、地毯和衣柜结合起来，体现出日本浮世绘版画对卡萨特作品的影响。这一场景的裁剪也表明画家是如何用明显而易见的自发性将洗浴这一私密场景捕捉下来的。当时摄影技术对视觉艺术产生了巨大的影响。

虽然19世纪下半叶出现了很多女性艺术家，但从历史上看，她们的生活和事业一直被人所忽视。1877年，卡萨特受埃德加·德加之邀参与印象派画展，她欣然接受，从而放弃参加一年一度的巴黎沙龙画展，成为唯一一位参加印象派画展的美国艺术家。她说："至少我能完全自主地工作，无须担心自己会受到评审团的桎梏……这让厌恶传统艺术的我重获新生"同印象派画家一道工作，让卡萨特得以继续探究她喜欢的不同环境下的现代女性主题。1888年—1914年，她的作品主要以母亲和孩子为主题。她避开了对母爱的理想化表达，将母亲表现为勤劳和独立的女性。在这幅画中，卡萨特描绘了母亲与孩子间的亲密时刻。母亲的手环着孩子的腰部，并轻轻地将孩子的一只脚放入水中，孩子则稳稳地坐在妈妈的腿上。这幅画较高的视角也增强了这一时刻的私密感。观众的注意力聚焦于两个人物，跟随画中人物的目光向下移时，则能注意到画家对于场景内部装饰的刻画。

艺术品详情

布面油画，1893年
100cm×66cm
现藏于美国芝加哥艺术学院

3秒钟人物传记

埃德加·德加
1834—1917
画家，卡萨特的支持者。他对现代生活的表现使用了非传统的构图，来描绘不常见的角度和转瞬即逝的亲密时刻，这对卡萨特来说是巨大的灵感来源。

本文作者

玛利亚·阿兰布里蒂斯

孩子模仿母亲按压自己脚部的动作，用大拇指按住自己的大腿。

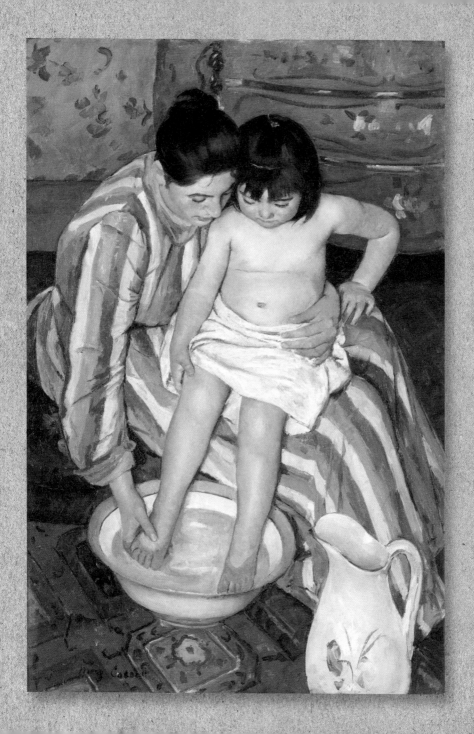

鲁昂大教堂

克劳德·莫奈（1840—1926）

30秒钟艺术品

3秒钟速览

这幅画的焦点并非鲁昂大教堂，而是通过教堂体现光线、空气、湿度和在一天中所处的时段是如何改变教堂外观的。

3分钟扩展

从19世纪90年代起，莫奈为多个主题创作了一系列画作，包括谷仓、白杨树和伦敦的查令十字桥。鲁昂大教堂系列是其中最著名的，因其对教堂宏伟形态的描绘而独树一帜。莫奈从该系列中选择了20幅于1895年在艺术经纪人保罗·杜兰·鲁埃尔的美术馆中展出，其中就包含这幅画。这些作品在当时引起了轰动，并被视为现代主义的精髓。

莫奈被认为是印象主义艺术家中的标志性人物。印象主义画家通常选择室外写生，他们试图捕捉光线转瞬即逝的特点以及光线对人们感知色彩和形态时的不同效果。在莫奈的职业生涯中，他注重表现某个主题的外观在一天的不同时间里发生的变化。这幅画表现的是哥特式风格的鲁昂大教堂，是莫奈创作的一系列画作中的一幅，该系列画作表现的是光线和不同天气状况对教堂外观造成的转瞬即逝的效果。在从鲁昂写给妻子爱丽丝的一封信中，莫奈写道"所有事物都在变化，哪怕是石头"。莫奈分别于1892年和1893年两次来到鲁昂，在一家可以俯瞰这座大教堂的商店中进行创作，他常常同时在好几幅画布上绘画，每一幅画都表现了一天中某个时刻的景象。莫奈创作了30余幅该系列的画作，然后在自己位于法国吉维尼的工作室中修改，使它们形成完整的一个系列。这幅画表现的是清晨时分的鲁昂大教堂。新的一天来到了，阳光汇集于空中，照亮了教堂顶端，光线沿着教堂的西面倾泻下来，并将教堂入口处红紫色和昏暗的蓝色阴影一扫而光。

艺术品详情

布面油画，1894年
100.3cm×65cm
现藏于美国洛杉矶保罗·盖蒂博物馆

3秒钟人物传记

保罗·杜兰·鲁埃尔
1831—1922
19世纪晚期著名的艺术经纪人之一，他觉察到印象主义画家的潜力，从而推广他们的作品。

本文作者

玛利亚·阿兰布里蒂斯

这幅画通过颜料堆砌的不平整的肌理，表现了晨光中教堂显露出的石材外墙。

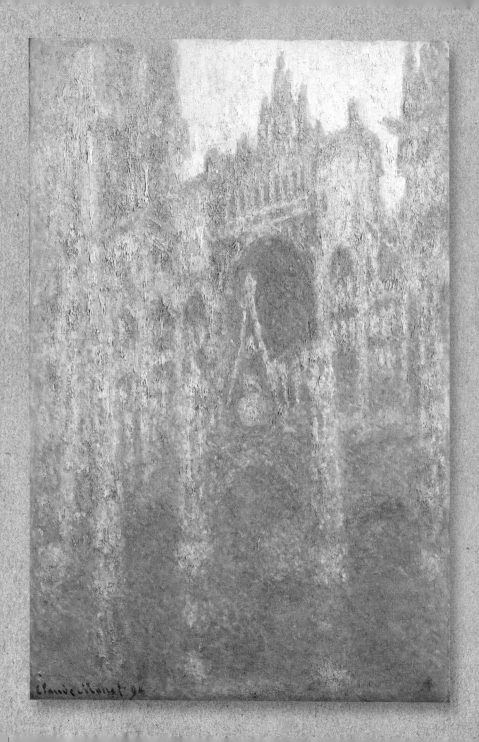
Claude Monet 94

玩牌者

保罗·塞尚（1839—1906）

30秒钟艺术品

3秒钟速览

这幅画通过两个面对面的侧面形象，建立起画面的和谐，而桌布则与暗色背景形成明暗对比。

3分钟扩展

在绘画中，"玩纸牌"这个主题可以追溯至文艺复兴时期和17世纪荷兰风俗画中的场景。塞尚深受古代绘画大师的影响，他曾前往卢浮宫临摹这些大师的画作。但在这幅画中，观众看不到酒馆里喧闹的场景或者针对赌博的道德说教式评论。相反，画家抛弃了故事类的细节，向观众展示了玩纸牌真实的乐趣。

塞尚是后印象主义画家中的代表人物之一，他在现代艺术未来的发展中起到了决定性作用。塞尚在自己的作品中，放弃了印象派绘画里常见的用自然主义方式表现的色彩和光线。他更加关注绘画的结构、形态和构图等方面。《玩牌者》是塞尚于19世纪90年代创作的一系列作品中的一幅，该系列作品已成为他最具代表性的作品。塞尚创作了5幅油画来表现这一主题，这些画作大小不一，人物数量和环境也不尽相同。尽管他以家乡普罗旺斯艾克斯当地农民为创作原型，但他并未刻意捕捉日常生活中的特定场景。他并不聚焦于描绘玩纸牌这项活动，而是关注物体形态、结构和颜色的关系。每个人物形象都沉浸于思考自己的牌该怎么打，并不相互交谈。尽管桌上有一瓶酒，但并没有摆放酒杯。人物嘴里的烟斗、手中的纸牌和衬衫的领子都增加了色调明亮的元素，打破了这幅画整体上的温暖色调。

艺术品详情

布面油画，1895年
47.5cm×57cm
现藏于法国巴黎奥赛博物馆

3秒钟人物传记

保兰·波莱
生卒年月不详
波莱是塞尚家族位于普罗旺斯艾克斯附近的庄园"布方农舍"的园艺工，他被认为是这幅画中右侧人物的原型，他还出现在该系列作品的其他画作中。

本文作者

玛利亚·阿兰布里蒂斯

这幅画以粗糙的质感及独特的表现方式，将观众的注意力吸引到画作的创作手法上来。

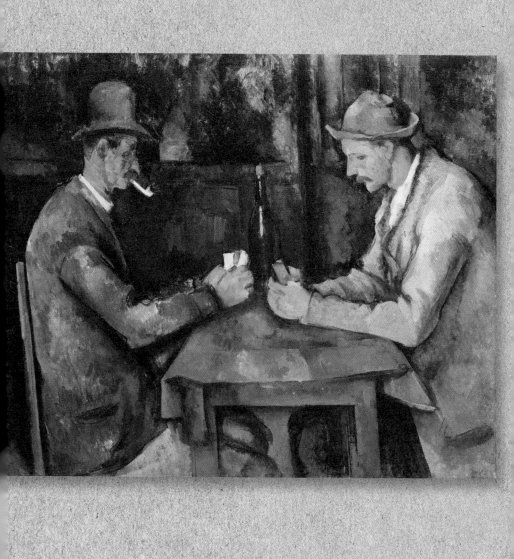

现代主义

现代主义
术语

抽象艺术　抽象艺术与具象艺术截然不同，它并非直观地表现或者复制外部世界。尽管物体、人和事件可能会为艺术家提供某种形式的灵感，但艺术作品并不会表现出任何写实的迹象。

审美　视觉艺术中，针对美和品位的欣赏和评价标准。

分析立体主义　由毕加索和乔治·布拉克所创立的立体主义的早期阶段。分析立体主义放弃了已有的视角传统，将多个同时出现的视角表现为一定颜色范围内复杂且相互交织的平面，从而表现出三维物体。

新艺术运动　流行于19世纪末至20世纪初，在欧洲和美国产生并发展的一次影响面相当大的"装饰艺术"的运动。

抽象拼贴画　由立体主义艺术家通过布置、粘贴和印刷彩色纸张或布料而创作出的艺术品。因为包含图像、文字和形状，可作为创作荒谬作品或进行政治表态的方式，因而受到达达运动和超现实主义艺术家的欢迎。

达达运动　发生在20世纪初的一场艺术革命，他们运用演出、诗歌和视觉艺术的激进形式来挑战西方社会中的公认传统。达达运动出现于第一次世界大战中的苏黎世，然后在欧洲其他城市相继出现支持者，该团体因其挑衅性的话语而闻名。

风格派　艺术学派的一种，起源于1917年由蒙德里安和特奥·凡·杜斯伯格创办的《风格派》杂志。风格派艺术家支持简约的几何形态艺术，这种艺术的表现仅使用简单的原色和黑白色。

直接雕刻　手拿锤子和錾子对石头、木头及类似材料进行塑造。很多20世纪的现代雕塑家认为直接雕刻是一种更为直接、更具有表现力的创作方式，能创作出更忠实于雕塑原材料的作品。

表现主义　20世纪早期的艺术流派，发源于德国，反对现实主义，追求用主观和直觉来创作艺术作品。

美森耐复合板 又轻又薄的硬板，为熏蒸木纤维压制而成。于20世纪20年代在美国获得专利，很快便成为艺术家取代画布的选择。

壁画 墙壁上的艺术，即人们直接画在墙面上的画。作为建筑物的附属部分，壁画的装饰和美化功能使它成为环境艺术的一个重要方面。壁画为人类历史上最早的绘画形式之一。

新造型主义 由蒙德里安构想的抽象艺术形式，并得到《风格派》杂志的拥护。蒙德里安说艺术应当是非对称的，仅由垂直线、水平线、原色以及黑白色组成。

原始主义 现代艺术家从非西方的部落文化中寻求灵感的行为，这些非西方的部落文化包括撒哈拉以南非洲、南美洲和太平洋岛屿的部落文化。现代艺术家认为这些文化能提供更真实的表达形式。

精神分析 由西格蒙德·弗洛伊德（1856—1939）提出的用于治疗神经症的一种治疗技术。弗洛伊德宣称，通过释放和理解被压抑的情绪和思想，可以使很多疾病得到治愈。艺术家对弗洛伊德思想中的释放潜意识和梦境解析等思想尤其感兴趣。

秋季沙龙展览 巴黎一年一度的艺术展。于1903年由一群艺术家和诗人创办，是沙龙官方展览的替代展。在其早期，沙龙曾举办画家高更和塞尚的重要回顾展。

综合立体主义 立体主义的第二阶段，时间约为1912年至1914年，尝试根据解体的抽象化图形构建物体的形态。其作品也以平面、文字和图案的设计为基础。

生活的欢乐
亨利·马蒂斯（1869—1954）

30秒钟艺术品

3秒钟速览
马蒂斯绘画作品的特征是大胆的色彩和享乐主义的表现。这些作品在风格和装饰上的特点表明他对东方艺术和材质的兴趣。

3分钟扩展
"野兽派"是由评论家路易·沃克塞尔提出的，是用来描述马蒂斯及同一风格的艺术家的绘画作品的词汇，这些作品于1905年在秋季沙龙画展上展出。野兽派风格强调以个体表现和醒目的颜色作为绘画作品中的独立元素。简化的形式和不同颜色的运用让野兽派成为立体主义和后来的抽象艺术运动的先驱。

《生活的欢乐》是一幅大型油画作品，用明快的色彩表现了理想中田园牧歌的景象。画中森林旷野被悬在上方的树木包围，朝大海和遥远的地平线延伸。画面中到处都是裸体的人，他们慵懒地感受自然，融入自然。画的中央，一群人站成一圈，随心所欲地舞蹈，从而强调了构图流动和循环的本质。画家凸显这些人物形象，仿佛他们就像一个装饰图案中的独立元素或主题。马蒂斯并不想从自然中或光的明暗对比中捕捉真实的形象，而是要迎合观众的感觉，通过色彩和图案激起观众情绪上的反应。马蒂斯最初学习法律，但在身体不好的时候开始学习艺术，接下来的学徒生涯为他的传统绘画技法打下了基础。由于从法国南部明亮的光线中得到灵感，他的作品发生了巨大的变化，他发展出在这幅画中可见的标志性特征。这幅作品完全跳出了传统，最初人们抨击它既野蛮又原始，但后来马蒂斯与毕加索一道，被人们评为20世纪早期最具代表性的艺术家。

艺术品详情
布面油画1905—1906年
176.5cm×240.7cm
现藏于美国费城巴恩斯基金会博物馆

3秒钟人物传记
古斯塔夫·莫罗
1826—1898
法国象征主义风格的画家，他对个体表现的重视，对马蒂斯早年绘画风格产生很大影响。

本文作者
保罗·哈珀

这幅大尺寸的油画被认为是现代主义绘画的支柱之一。

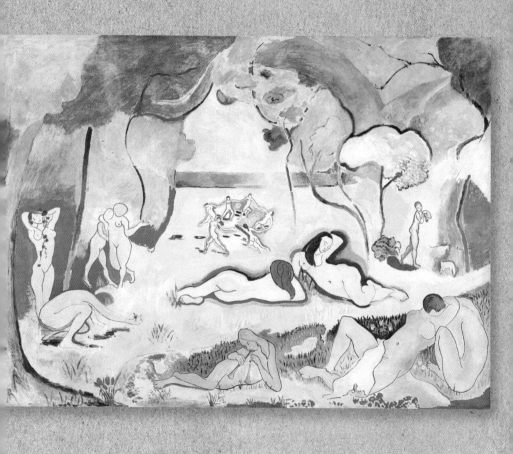

吻

古斯塔夫·克里姆特（1862—1918）

30秒钟艺术品

这幅作品的尺寸较大，差不多四米见方，表现了激情拥抱中的一对恋人。他们身着装饰华丽但象征意义截然不同的衣服。人们对这幅画的印象是两个人在情欲之中已迷失自我。这两人站在开着花的草地上，背后的夜空和包裹着他们的金色布料几乎没有真实性，构成了一种梦幻般的、装饰华丽的且近乎抽象的风格。克里姆特在职业生涯早期，曾作为一名传统的学院派画家在一定程度上得到了人们的认可，但在发展出这幅画中显而易见的个人风格后，他便融入了当时正在影响欧洲艺术的现代主义运动，并从日本、拜占庭和埃及的艺术风格中汲取养分。他将自然主义的意象和非写实的形态以及装饰性的抽象结合起来，让自己的作品充满了寓言和象征的意味。尽管他也创作风景画和肖像画，但女性身体仍是他作品中常常出现的题材，其特点是不加掩饰的懒洋洋的性感。他将弯曲、有机且非写实的形状结合起来运用，成为新艺术运动中最有影响力的倡导者之一。

3秒钟速览

克里姆特是20世纪早期"堕落的维也纳"的文化领军人物，他将非写实和自然主义结合在扁平且装饰精美的图像之中。

3分钟扩展

维也纳工坊与克里姆特有关，它是欧洲现代主义艺术的早期化身之一，它成立的目的是提升设计和制造的标准，并将日常用品提升至艺术品的水准。尽管与克里姆特同时代的一些现代主义艺术家如阿道夫·路斯反对这种行为，但克里姆特仍尝试创作"纯粹的艺术品"，它是各种视觉艺术的结合。

艺术品详情

布面油画上的油彩和金叶，1907 — 1908年

180cm×180cm

现藏于奥地利美景宫美术馆

3秒钟人物传记

埃贡·席勒
1890—1918
克里姆特的门徒，也是奥地利表现主义画派的主要人物，他笔下感情强烈且充满情欲的人物形象多受克里姆特的影响。

本文作者

保罗·哈珀

《吻》这幅作品的表面有很多金饰，代表了克里姆特"黄金时期"的高峰。

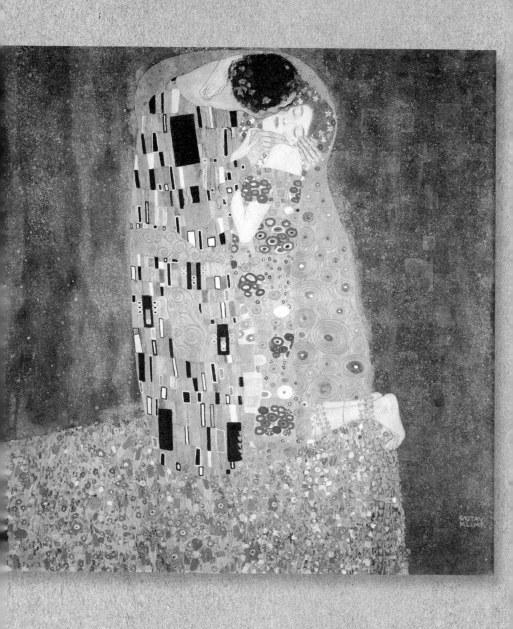

空间中连续性的独特形体

翁贝托·波丘尼（1882—1916）

30秒钟艺术品

艺术品详情

石膏雕塑，1913年
青铜雕塑，1931年
111cm×88cm
收藏于多个地点

3秒钟人物传记

菲利波·托马索·埃米
利奥·马里内蒂
1876—1944
诗人、作家，他于
1909年发表了第一份
未来主义的宣言，并对
工业化的世界进行浪漫
的幻想。

本文作者

保罗·哈珀

3秒钟速览

这个作品捕捉了运动在时间和空间中的发展，表达了未来主义者在机械化的未来中对速度和人类体验的关注。

3分钟扩展

波丘尼被认为是未来主义的主要艺术理论家，他对于未来主义的审美原则的形成有着巨大的影响。他认为，其他的现代主义者陷入了他所说的"分析不连续"中。他还认为立体主义者的作品缺乏生命力，未能全面地捕捉生命。在这尊雕塑中，波丘尼尝试达到"综合的连续性"。他没有简单地表现动作，而是竭尽全力通过抽象的表现力来捕捉关于运动的真理。

这尊青铜雕塑表现了一个处于人和机器之间过渡状态的形象正以英雄般的果敢大步前进。这个形象出现的形变，表现出风和速度，强调了动感十足的冲劲。尽管波丘尼的早期作品为印象主义风格，但到了1910年他成为意大利未来主义艺术家群体中的主要艺术家和理论家之一。他为这个群体撰写了一系列论文，提出了自己关于形态、空间和运动之间关系的观点。这尊雕塑完美地体现了未来主义艺术家对现代的力量和变革的赞颂。他相信艺术家的中心任务是表达运动的过程，并认为这是现代环境的根本特征。流动被捕获的感觉、身体被解构为重叠的平面和几何形状，是分析立体主义的特征。分析立体主义对波丘尼的视觉语言有着重要的影响。未来主义的艺术家让视觉冲突所具有的强大再生潜力看上去很浪漫，而波丘尼本人则为了让意大利加入第一次世界大战而四处奔走。他在意大利军队中做志愿者时去世，时年34岁。在波丘尼的一生中，这尊雕塑仅仅是石膏版本，它最终于1931年被铸造成青铜雕塑。

在这尊雕塑中，波丘尼捕捉住他所谓的"综合的连续性"，即运动充满冲劲的流动状态。

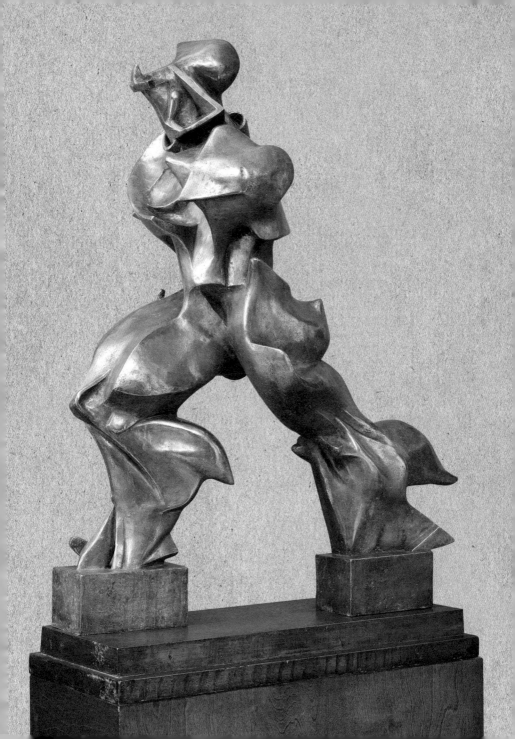

形象的叛逆

勒内·马格利特（1898—1967）

30秒钟艺术品

在一只烟斗的下方，用法语写着"这不是烟斗"。被放在一起的文字和图像产生了显而易见的矛盾。当然，无论是这只烟斗的图像还是"烟斗"这个词都不是真正的烟斗。这幅非常普通的画和"这不是烟斗"这句话，揭示了图像、文字和物件自身之间复杂的关系。马格利特可能是20世纪最为知名的比利时艺术家，他同超现实主义有着紧密的联系。《形象的叛逆》是马格利特于20世纪20年代创作的一系列作品中的一幅，这些画运用矛盾的陈述、给物件错误命名和不可思议地将不同物件放置在一起，从而质疑常识和表现手法以及人们解读世界时主观性和客观性之间的神秘关系。马格利特的作品在本质上属于超现实主义风格，也可以被视作为了弄清表现方式和现实之间关系的理性尝试。从风格上讲，他的作品有一种浑厚的说明性的特点，从而形成了多年来他赖以为生的商业艺术，包括广告创作和图书版式设计。这种缺乏感情色彩且非常保守的审美增加了作品的神秘感和难以捉摸的陌生感以及让人困惑的不协调感，这种不协调感有时候甚至非常强烈。

艺术品详情

布面油画，1928—1929年
63.5cm×94cm
现藏于美国洛杉矶县立艺术博物馆

3秒钟人物传记
安德烈·布雷东
1896—1966
法国诗人、超现实主义运动的主要理论家，是1924年《超现实主义宣言》的作者。

本文作者

保罗·哈珀

3秒钟速览

马格利特以令人吃惊的风格表现普通的物件，动摇了人们已接受的关于现实的观念，并用幽默的方式来凸显现实和超现实之间的紧张关系。

3分钟扩展

超现实主义的艺术家受到人类精神分析领域发展的影响，为了对人类生活中固有的矛盾做出回应，他们拒绝艺术和生活中的理性主义和现实主义，而是接受了弗洛伊德关于潜意识欲望和由想象和神话传说揭示的观点。马格利特相信，在司空见惯的事情中可以有新的发现，并将自己浸入生活的日常琐事之中。

《形象的叛逆》巧妙地改变了人们业已接受的图像、文字和物件之间的关系。

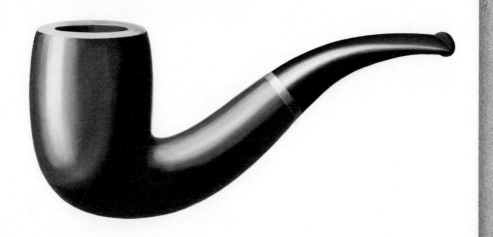

红蓝相间

皮特·蒙德里安（1872—1945）

30秒钟艺术品

艺术品详情

布面油画，1932—1933年
55.5cm×55.5cm
现藏于瑞士温特图尔昆斯特博物馆

3秒钟人物传记

格里特·里特维尔德
1888—1964
家具设计师兼建筑师，"风格派"的主要成员。他受蒙德里安的影响，可见于里特维尔德的《红蓝椅》。

本文作者

保罗·哈珀

3秒钟速览

这幅画表现了画面非对称的平衡和简化的视觉语言，不存在对外界的参考，完美地体现了蒙德里安对纯粹抽象的渴望。

3分钟扩展

蒙德里安与特奥·凡·杜斯伯格（1883—1931）共同创立了荷兰艺术的"风格派"。"风格"最早是一本刊物，蒙德里安曾在这本刊物上撰写了一系列文章，提出了自己关于审美的观点。风格派对抽象艺术及现代建筑和设计的发展有着很大的影响。然而蒙德里安后来因是否要将斜线引入其作品而与凡·杜斯伯格闹翻。

这幅画为非对称的网格结构，用黑色线条进行描绘，包含被白色色块分开的两个原色的色块。在网格结构中，这两种原色的相对大小和位置形成了构图的平衡。蒙德里安尝试了分析立体主义的原则，他将物体解构为各个简单的形状，用其构成画作的平面空间。蒙德里安继续简化这种方法，并发展出一种审美语言，他认为这种语言能以一种简洁和普遍适用的方式来表达所有的视觉体验。他将其称为新造型主义，由正方形或矩形形状构成，边界是水平或垂直的黑色直线，使用有限的颜色，例如灰色、白色和原色。蒙德里安的这种简单的形式可以被安排在无限多变的关系集合中，所有的元素都处于动态平衡的状态，它体现了精神凝聚力的乌托邦理想。这种风格具有无个性的美，简化而成基本的形状和颜色，表达了国际现代主义的理性原则和主观表现外部视觉世界的期望。

《红蓝相间》表现了蒙德里安在精神和谐和秩序方面的理想。

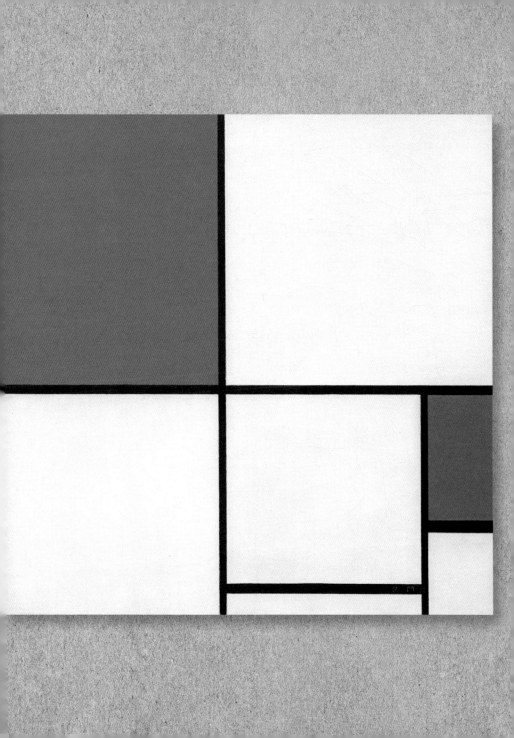

1887年
7月28日出生于法国北部诺曼底的布兰维尔-克莱峰

1904年
在巴黎朱利安学院学习艺术

1908年
在著名的秋季沙龙画展上展出作品

1913年
《下楼的裸女》在纽约军械库艺博会展出

1913年
杜尚创作了首个"现成物品艺术",即放置于凳子上的自行车轮——《现成的自行车轮》

1917年
《喷泉》在纽约展出

1921年
杜尚和曼·雷创立了《纽约达达》期刊

1927年
《新娘被光棍们扒光了衣服》(大玻璃)在1927年布鲁克林博物馆的现代艺术国际展中展出

1966年
完成最后的作品《给予：1-瀑布，2-燃烧的气体》

1968年
10月2日在位于法国塞纳河畔讷伊的家中去世

2004年
一项对500位著名艺术家和艺术历史学家的调查将《喷泉》评为20世纪最有影响力的艺术作品

人物介绍：马塞尔·杜尚

MARCEL DUCHAMP

马塞尔·杜尚可被视为20世纪最有影响力的艺术家，他打破了几乎所有关于艺术是什么和怎样创作艺术的既有传统。

杜尚在职业生涯早期已经以画家的身份取得了一定的成功，但遇到"达达"运动后，他就宣称不再对他所称的"视网膜艺术"，即为了取悦眼睛而创作的艺术感兴趣。他试图找到艺术中具象表现或抽象表现的替代方式，开始展示被他称为"现成物品艺术"的普通物品。他常常选择批量生产的实用的物品，这种方式强调选择的过程而非创作的过程，这在根本上动摇了人们公认的关于艺术家角色的印象。

"现成物品艺术"还挑战了艺术应当展现"美"的观点。杜尚说，他之所以选择各种日常物品，是因为它们缺乏视觉上的独特性。它们的价值与世俗观点中品位的好坏无关，而在于它们是否有效地表现出某种观念。在这方面，可以认为杜尚为概念艺术奠定了基础，概念艺术认为观念上的价值超过了物品的形式或视觉特征。

1917年杜尚给虚张声势的纽约独立艺术家协会打电话，后者在他的建议下为一次面向各种门类的艺术作品且没有评审团的展览进行了宣传。杜尚相信了他们的话，于是提交了一个现成的陶瓷小便器，署名"R. Mutt"，并将作品命名为《喷泉》。这件作品被拒之门外，这可能就是杜尚的本意。他想要告诉人们，作品的作者并不重要，重要的是这样一个事实：即他，杜尚，选择了这个小便器，并将其定义为"艺术品"。

杜尚上述的说法同立体主义和抽象主义艺术所形成的发展轨迹是一致的，这两种艺术风格不再将是否写实作为评价绘画和雕塑的标准。如果艺术的评价标准不再是其逼真程度及表现技法的话，那么也许艺术和非艺术的区别就不再是物品的观感和创作方式，而是艺术品在制造话题方面是否成功。

杜尚不拘一格地挑选材料，对20世纪雕塑创作的多元化做出了贡献。他在艺术品的创作和呈现的理论和概念方面的开创性研究至今仍影响着整个艺术界。

保罗·哈珀

哭泣的女人
巴勃罗·毕加索（1881—1973）

30秒钟艺术品

艺术品详情

布面油画，1937年
60cm×49cm
现藏于英国伦敦泰特
现代艺术馆

3秒钟人物传记

乔治·布拉克
1882—1963
同毕加索一道发起了立体主义，先提出分析立体主义，后提出综合立体主义。

本文作者

保罗·哈珀

3秒钟速览

这幅画的主人公互相重叠且碎片化的视角，颠覆了透视图的传统规则。这便是毕加索分析立体主义的特征。

3分钟扩展

纳粹德国空军为支持弗朗哥的民族主义军队，对巴斯克人居住的城镇格尔尼卡进行了轰炸。作为对轰炸的回应，毕加索创作了大型油画《格尔尼卡》。第二年，他基于此画中的一个人物，即抱着死去孩子的女人进行了一系列创作。《哭泣的女人》是该系列的最后一幅，也是完成度最高的一幅。这个形象是以当时毕加索的情人朵拉·玛尔为原型创作的。

《哭泣的女人》表现了主人公无法言喻的哀伤之情，引人注目。这个啜泣的女人拿着一块手绢擦拭自己的脸。这幅画的中间区域就是这块手绢，因黑白色调而凸显出来，外部栩栩如生的颜色凑成了这一区域的边框，两者之间便形成了鲜明的对比。这种对比形成了这幅画的构图，旨在强调哀伤的情绪。《哭泣的女人》是毕加索于1937年创作的与史诗性画作《格尔尼卡》相关的一系列作品中的一幅。《格尔尼卡》表现的是西班牙内战中某一特定事件所引发的恐惧，毕加索通过此类小型作品表现人类的苦难景象。他借鉴了巴洛克风格的雕塑《哭泣的童贞圣母》，后者通常采用表现强烈情感和虔诚的细节。这种参考艺术先例的做法是毕加索作品的特点。毕加索被认为是20世纪最具原创性的艺术家，他同乔治·布拉克共同发起了立体主义，毕加索还率先创作了抽象拼贴画，并同象征主义和超现实主义等多种艺术运动联系密切。他的作品特别高产，尽管他仅将自己视为画家，但他也是一位有很大影响力的雕塑家。他还利用木板和陶瓷等材料进行了开创性的尝试。

《哭泣的女人》是对人类苦难的一次强有力的表现，强化了毕加索分析立体主义的技法。

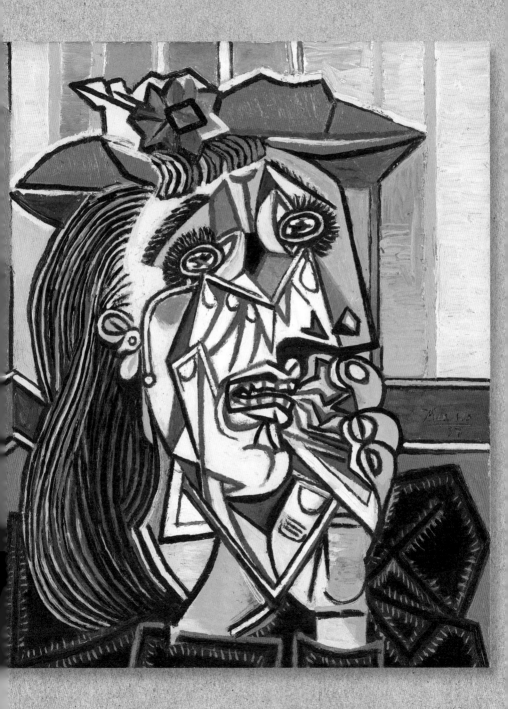

波

芭芭拉·赫普沃斯（1903—1975）

30秒钟艺术品

赫普沃斯创作的雕塑《波》，是从英格兰西南部康沃尔风光中得到的灵感。自1939年起，她就一直住在康沃尔。尽管这尊雕塑为抽象主义风格，但它有力地唤起了人们对风景和自然形态的记忆。在光滑的卵形外形之中，有一部分是空洞，具象的外形同空洞之间存在一种紧张的关系。打磨光滑的外表和涂有油漆的内部之间形成的对比强化了这个空洞，而光线和阴影的作用、空洞处呈辐射状的锦纶线又进一步凸显了这种紧张关系。风景中"存在"这种体验和选定材料的特性以及创作流程，同为构成这件作品的重要因素。在赫普沃斯职业生涯的早期，她综合运用具象形态和抽象形态，但后期她的作品越来越不具象，直至达到几乎完全抽象的程度。但在她的艺术作品中仍常出现自然和风景，可以看到它们主要涉及这几种关系：物体内部和外部的关系、颜色和材质的关系、相邻物品之间的关系、人物形象和风景的关系以及雕塑和风景的关系。

艺术品详情

木头、漆和线，1943年

30.5cm×44.5cm×21cm

现藏于英国爱丁堡苏格兰国立现代美术馆

3秒钟人物传记

本·尼科尔森
1894—1982
英国艺术家，抽象艺术的先驱。他于1938年同赫普沃斯结婚，于1951年离婚。

本文作者

保罗·哈珀

3秒钟速览

雕塑《波》表现了一种超然的现代主义审美。作者运用多种材料，将自然作为首要的灵感来源，带给观众多重感官上的感受。

3分钟扩展

赫普沃斯是同英国现代主义风格联系在一起的。她是于20世纪30年代成名的先锋派艺术家之一，这个群体中包括本·尼科尔森、亨利·摩尔和瑙姆·嘉博。通过同这群艺术家对话，赫普沃斯了解了欧洲现代艺术的发展现状，从而让自己的作品风格逐渐成形。20世纪50年代时，她已经获得了国际性的赞誉，而在那个时期女艺术家在很大程度上还在被人们所忽视。

《波》探索了物体的外部实体同内部空洞之间的相互作用。

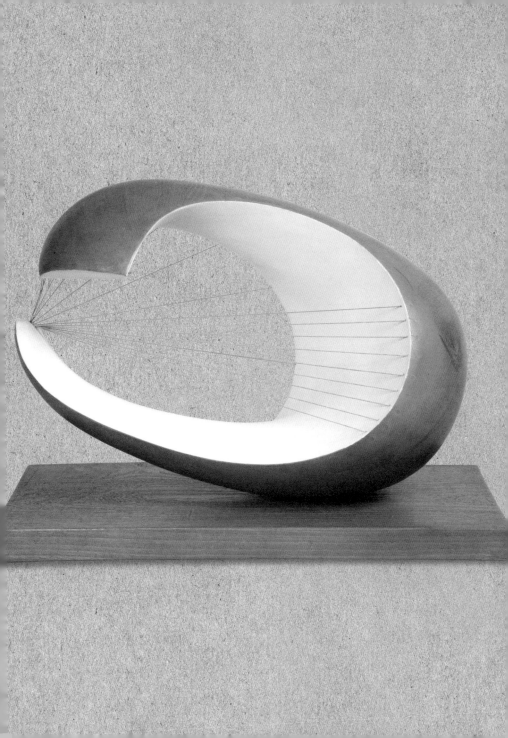

特瓦纳装扮下的自画像
（迭戈在我心上）

弗里达·卡洛（1907—1954）

30秒钟艺术品

3秒钟速览

这幅画中包含了卡洛作品的关键元素：以自身为创作主题、表达自己对迭戈·里维拉的爱、赞颂自己墨西哥人的身份。

3分钟扩展

尽管卡洛在一生中很少出售过自己的画作，而且在某种程度上生活在里维拉的盛名之下，但她还是在墨西哥国内及国际上得到了高度评价。自她去世以后，她的画作便产生了深远的影响，在女性主义和后殖民主义艺术中尤甚。她对自身和自身经历的描绘，让她在关于身体政治和表现审美的辩论中稳稳地处于核心位置。

在这幅自画像中，卡洛穿着墨西哥传统的特瓦纳服饰创作出这幅典型的自画像。在她的整个眉间，她画上了自己的丈夫迭戈·里维拉的肖像，但夫妻俩的关系反复无常。卡洛精心编织的头饰是由被蕾丝包裹的植物所制成的。从头饰发散出来一个螺旋的网络，象征着植物根部或神经末梢。她向画外凝视，目光悲哀、威严并且有挑衅性。卡洛在童年时身染脊髓灰质炎，刚成年时又遭遇一场严重的车祸，身上多处受伤。她一生的大部分时间，都在痛苦中度过。这些经历在她的身体和精神上产生了后遗症，对她的作品也产生了重要影响。对她的作品产生重要影响的因素，还有她对出轨丈夫困扰重重但又过分痴迷的爱恋、她的社会主义信仰以及她对墨西哥民间艺术和国民身份的痴迷。卡洛凭借她相当丰富的象征性视觉语言、强烈的精神活动和空想元素，被归为超现实主义者。1940年，在一场于墨西哥举行的大型超现实主义展览中，她展出了自己的作品。但她拒绝"超现实主义"的标签，坚称自己的各件画作都是自画像，表现的是她自身的现实情况，这些画作并非她潜意识中暴露出的产物。

艺术品详情

布面油画，1943年
76cm×61cm
现于墨西哥城雅克和娜塔莎·格尔曼收藏

3秒钟人物传记

迭戈·里维拉
1886—1957
被认为是20世纪墨西哥最重要的艺术家，因其带有政治意味的大型壁画而闻名。

本文作者

保罗·哈珀

卡洛坚定地凝视着观众的目光，骄傲地展现自己对里维拉的爱。

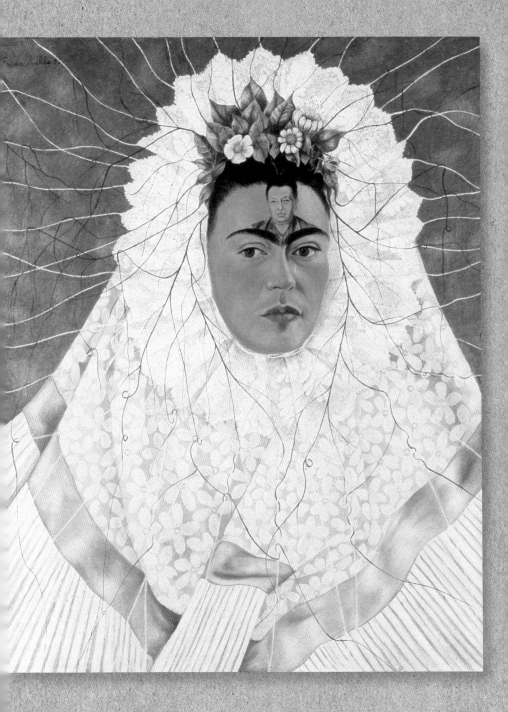

第二次世界大战后
至今

第二次世界大战后至今
术语

抽象表现主义　美国的第一个现代艺术运动，这种艺术运动结合了抽象和表现主义这两种艺术流派的主要特征，也被称为纽约画派。它反对制造幻觉的具象绘画和传统艺术的美学逻辑，强调艺术中的自我表现和形式纯粹性，吸取了超现实主义和趋向于抽象的现代艺术学派的风格特点。

行动绘画　抽象艺术中即兴、粗犷、自由的绘画形式。在行动绘画中，颜料通常被扔、滴或擦在画布或画板上。以杰克逊·波洛克的作品为代表。

色域绘画　第二次世界大战后抽象绘画的一种类型，优先将色彩作为一种表现形式。色域绘画主要用于唤起崇高的冥想和超然的感受，从而使观众陷入沉思。用颜料进行大面积上色，以视觉手法来传达人类生存之奇妙。

观念艺术　是当代艺术的一种，常以视觉艺术的方式呈现。观念艺术家认为艺术出自观念，并把观念、思想当作艺术作品本身，拒绝绘画，雕塑这类传统的艺术形式，反对把艺术作品当作商品。

蜡画法　指蜡画使用熔融的热蜡颜料的一种绘画技法或艺术，把蜡施于同质表层后并利用热度予以固定，同时也指运用这种技法所完成的绘画作品。

形式主义　对艺术品的批判性评价，关注艺术的形态，如颜色、线条、材质或技法，而非其主题或创作的社会历史背景。

光效应绘画艺术　一种抽象艺术形式，出现于20世纪60年代，利用线条、形状和色彩的光学效应，在大型画布的表面，采用重复的图案或肌理，形成起伏和跳动的视觉效果。

底座　用于安放雕塑或其他三维艺术品的基座。在20世纪，很多艺术家开始创作没有底座的雕塑，使作品更接近观众。

胶合板　被广泛使用的商业板材，将多层薄木板用胶粘剂粘合制成。19世纪末，胶合板首先被艺术家作为画布或画板的替代品使用。

点彩画法　是运用圆点绘画方法作画的技法，源于法国，是从印象派的光与色彩的原理发展而来。采用不在调色板上调色，而用小圆点和纯色色点进行点彩的办法。画面在一定的距离看上去，无数的小点便在视网膜上造成所追求的调色效果。

波普艺术　是一种主要源于商业美术形式的艺术风格，其特点是表现大众文化的一些细节，用于形容第二次世界大战后英国呈现出的消费主义文化。在波普艺术中，现代艺术的原创性、独特性和英雄史诗般的意义被日常的大众生产所取代，关注通俗文化中的图像，比如广告栏、连环画、杂志和超市商品的图像，反对抽象表现主义的精英思想，赞美日常生活中的平凡之美。

后现代主义　源自现代主义但又反叛现代主义，是对现代化过程中出现的主体性和感觉丰富性、整体性、中心性、同一性等思维方式的批判与解构，也是对西方传统哲学的本质主义、基础主义、"在场形而上学"等的批判与解构。

丝网印刷　指利用丝网镂孔版和印料，经刮印得到图形的方法。丝印法制得的图形精度低于光化法，但工序简单，生产效率高，成本低，适用于大量生产。

威尼斯双年展　国际性现代艺术展，每两年在威尼斯举行一次。该展览创办于1895年，已成为全球艺术界最受瞩目的活动之一，吸引了来自全球各地的艺术家。

魔力

杰克逊·波洛克（1912—1956）

30秒钟艺术品

1947年，波洛克放弃了自己超现实主义的作品，开创了一种新颖的、风格激进的抽象艺术形式。他不再使用画笔和画架，而是在地板上把画布铺开，直接倾倒颜料罐中的颜料。他利用一根棍子控制画面，然后从各个角度滴、弹和泼洒颜料。因此产生的画面是随机的，但波洛克却坚持说没有任何东西是随机的，他宣称颜料的流动是得到了直觉和情绪的指引。艺术评论家哈罗德·罗森博格使用"行动绘画"来描述波洛克这种极具能量的新绘画风格，《魔力》便是这种风格最重要的代表。画中没有视觉焦点，画的每一部分都很平均。波洛克的新风格画作于1948年第一次在贝蒂·帕森斯美术馆展出时，让一些观众感到疑惑，但另一些观众很快就开始称赞起来。颇具影响力的评论家克莱门特·格林伯格说波洛克是20世纪美国最伟大的画家，波洛克也认为自己同巴奈特·纽曼和威廉·德·库宁同为抽象表现主义这场新艺术运动的核心人物。20世纪50年代，波洛克成为美国乃至全世界最知名的艺术家。然而1956年一场致命的车祸让波洛克快速发展的职业生涯戛然而止。

3秒钟速览
滴落的线条和溅落的颜料混乱地纠缠在一起，这是著名的滴画技法的早期例子。这种技法为波洛克赢得了国际声誉。

3分钟扩展
对这幅画的解读，常常取决于其标题中的暗示，这个标题源于波洛克的朋友兼邻居拉尔夫·曼海姆。后来波洛克担心这样的标题会让观众先入为主，而不是他所期待的从作品中发现其含义。他认为，他的作品应当摒弃所有对外部世界的参考，于是后来便不再给自己的画作命名，转而为它们编号。

艺术品详情
布面油画，1947年
114.6cm×221.3cm
现藏于意大利威尼斯古根海姆博物馆

3秒钟人物传记
贝蒂·帕森斯
1900—1982
他拥有艺术馆和美术馆，并推崇波洛克激进的新绘画风格。
哈罗德·罗森博格
1906—1978
美国艺术评论家，他创造了"行动绘画"这一术语。

本文作者
戴维·特里格

波洛克的新绘画风格让很多人感到疑惑，但他很快就被认为是他那一代艺术家中的领军人物。

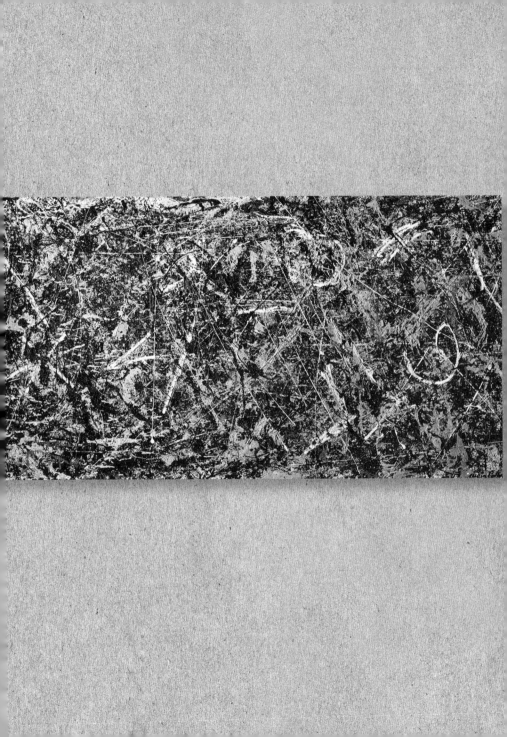

1909年
1月16日出生于纽约的布朗克斯

1930年
从雪城大学毕业，获得英语文学专业学位

1937年
开始从事写作，在小型杂志和文学期刊上发表艺术评论

1939年
在《党派评论》上发表具有影响力的论文《先锋派艺术和低俗艺术》

1942年
被任命为期刊《国家》的艺术评论员

1955年
撰写《美国式绘画》，这是他关于现代艺术发展的核心表述之一

1960年
撰写《现代主义绘画》，这篇重要论文阐释了他的美学观点

1961年
出版个人论文集《艺术和文化》

1964年
在洛杉矶县立艺术博物馆主办"后绘画性抽象"展览

1994年
5月7日在纽约去世

人物介绍：克莱门特·格林伯格

CLEMENT GREENBERG

克莱门特·格林伯格是20世纪最知名的艺术评论家之一。他在艺术方面的著作影响了一代又一代艺术家、评论家和历史学家。他同美国抽象表现主义运动的联系非常紧密，并且是第一位推崇杰克逊·波洛克作品的人。他担任多家美术馆的顾问，而多位艺术家也受益于他的指导。

在格林伯格最著名的论文《先锋派艺术和低俗艺术》（1939年）中，格林伯格认为，先锋派的基本功能是通过抵制资本主义的负面影响来保持文化的活力。他还认为，这样做是为20世纪下半叶多数艺术评论都涉及的"高雅艺术"和"低俗艺术"之争奠定了基础。

第二次世界大战后，格林伯格认为，当时最好的先锋派艺术家是美国艺术家而非欧洲艺术家。他对抽象表现主义风格的支持形成于1955年的论文《美国式绘画》中，这是他关于现代艺术发展的核心论文之一。在这篇论文中，他赞扬杰克逊·波洛克、威廉·德·库宁、巴尔奈特·纽曼和克利福德·斯蒂尔的作品中对画面平整性的强调。在他看来，这种特点代表了现代艺术的最新成就。正如格林伯格于1960年发表的论文《现代主义绘画》中所阐释的那样，他将现代艺术视为由爱德华·马奈和保罗·塞尚所开启的向纯粹抽象主义的发展。

格林伯格对于形式主义的概念倡导这样一种观点，那就是艺术品应当是完全抽象的，从而将观众的注意力吸引至材料上。为了达到这个目的，他希望看到只表现材料本身而不参照任何其他物体的作品。1964年，格林伯格创造了"后绘画性抽象"这个术语，用来描述新一代的艺术家，这些艺术家的色域绘画和硬边绘画反映了格林伯格的上述观点。莫里斯·路易斯、肯尼斯·诺兰和朱尔斯·奥列斯基的大型油画的特点都是在画平面上平铺色彩以及使用最少的表面细节，这代表了现代艺术不可避免的下一步发展。

1961年格林伯格发表了颇具影响力的论文集《艺术和文化》。之后，他的观点得到了广泛的认可，他的理论影响了一些年轻的评论家。但在20世纪70年代，一批新兴艺术家和评论家对格林伯格反对有政治意味的艺术和刚刚兴起的后现代主义风格提出了异议。但是，格林伯格对现代艺术的影响之广仍无人匹敌。

戴维·特里格

教皇英诺森十世肖像画
弗朗西斯·培根（1909—1992）

30秒钟艺术品

3秒钟速览
这幅画是培根最杰出的作品之一。超现实主义、苏联电影、古代绘画大师的作品以及恐怖的战争都对这幅画的创作产生了影响。

3分钟扩展
虽然培根是无神论者，但他仍醉心于教皇这个主题。他一次又一次以委拉斯凯兹的《教皇英诺森十世肖像画》为蓝本，在20世纪50年代和20世纪60年代早期创作了超过45幅改编画作。但培根并未见过这幅画的原作，他只见过照片和摹本。即便培根于1954年到访罗马，他也故意没有前往多利亚潘菲利美术馆去观看悬挂在那里的委拉斯凯兹的原作。

发出惊叫的教皇紧紧抓住自己的镀金皇座，好像他身处《圣经启示录》的某场灾难中。这个受了惊吓的人物形象的面庞仿佛要消融在一系列猛烈的竖向笔触之中。教皇的服饰和王座所使用的紫色和黄色的明亮色调为超现实主义构图增添了亮点。这幅画以西班牙艺术家委拉斯凯兹于1650年创作的《教皇英诺森十世肖像画》为蓝本。历史上，艺术家常临摹其他艺术家的作品，作为一种创作实践。但培根颠覆了委拉斯凯兹笔下的教皇，将权威自信的教皇表现为脆弱无助的人物形象。这幅画非常著名的一个细节是，教皇这一表情源于一个颇具影响力的电影形象，这便是谢尔盖·爱森斯坦的电影《战舰波将金号》中有特写镜头的那位惊慌尖叫的护士。同样的惊叫场景似乎贯穿了培根的作品，商人、政客和痛苦扭动的半人物形象的脸上都有这种表情。它象征着纳粹大屠杀在世界所引发的恐惧感。培根是一位充满激情的画家，也是20世纪英国最成功的画家之一。他创作了大量第二次世界大战后饱受精神创伤的人物形象。

艺术品详情
布面油画，1953年
153cm×118cm
现藏于美国得梅因艺术中心

3秒钟人物传记
迭戈·委拉斯凯兹
1599—1660
高产的西班牙画家，是国王费利佩四世的宫廷画家。

谢尔盖·爱森斯坦
1898—1948
苏联电影导演，他于1925年执导的电影《战舰波将金号》被培根认为是自己一系列作品的催化剂。

大卫·西尔维斯特
1924—2001
英国著名艺术评论家，是关于弗朗西斯·培根画作最权威的解读人士。

本文作者
戴维·特里格

噩梦般的恐怖氛围一直萦绕在惊叫的教皇周围，使其成为一幅谜一般的肖像画。

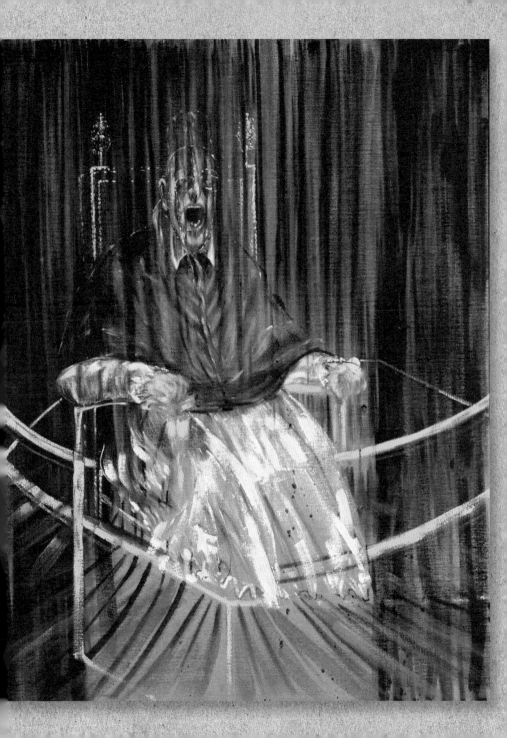

星条旗

贾斯培·琼斯（1930—）

30秒钟艺术品

琼斯创作这幅画的时候，美国的艺术主流是抽象表现主义。但琼斯反对绘画应表现自我的观点，而是选择表现日常象征物，如旗帜、标识和数字。这些司空见惯的物品被他选为绘画的主题，原因是人们对此太过熟悉，但琼斯作为艺术家所运用的非传统技法却是人们所不熟悉的。这幅作品并没有采用油彩，而是将报纸条浸入颜料和熔化蜡的混合物中从而创作出来的。这个作品包括三块画板，其表面厚实不平，从作品的表面可以看到随机选中的新闻故事的片段。琼斯希望促使观众重新审视美国国旗的形象，他认为观众应当自己思考这幅作品的内涵。尽管它是设计简单的几何风格，但还是包含复杂的联想和意义。对一些人来说，国旗作为象征唤起了国家尊严和自由，而另一些人则认为它代表着帝国主义和压迫。美国星条旗中固有的这些矛盾成为琼斯重要的创作主题，他以美国国旗为蓝本，创作了超过40幅作品。琼斯对美国艺术尤其是波普艺术的发展有着重要的影响，而且他在创作该作品的数年前就预见了波普艺术的出现。

3秒钟速览

琼斯用笔下的美国国旗形象，大胆地反抗当时的主流风格，让观众重新思考这一熟悉的图像。

3分钟扩展

琼斯在冷战的政治背景下创作了这幅画。在20世纪50年代初期，爱国主义在美国成为一个高度敏感的话题。参议员约瑟夫·麦卡锡施行强烈的政治迫害，企图将叛国者曝光，激起了全国范围内的恐慌。在这种大环境下，忠诚的美国公民被要求向美国国旗宣誓效忠。尽管琼斯的画作肯定反映了这些问题，但他作为画家的真实意图仍然模棱两可。

艺术品详情

蜡画法，在胶合板上放置的织物表面涂油彩和拼贴画，分为三块画板，1954年
107.3cm×153.8cm
现藏于美国纽约现代艺术博物馆

3秒钟人物传记

利奥·卡斯特里
1907—1999
意大利和美国双国籍的艺术经纪人，他于1958年在纽约现代美术馆主办了琼斯的首场个人作品展。

约瑟夫·麦卡锡
1908—1957
美国政治家，1947—1957年任威斯康星州联邦参议员。

罗伯特·劳申贝格
1925—2008
美国画家，琼斯的朋友和情人，他将琼斯带入纽约艺术界。

本文作者

戴维·特里格

美国国旗这一人们熟悉的形象，由于使用了不常见的材料，而让人觉得陌生。

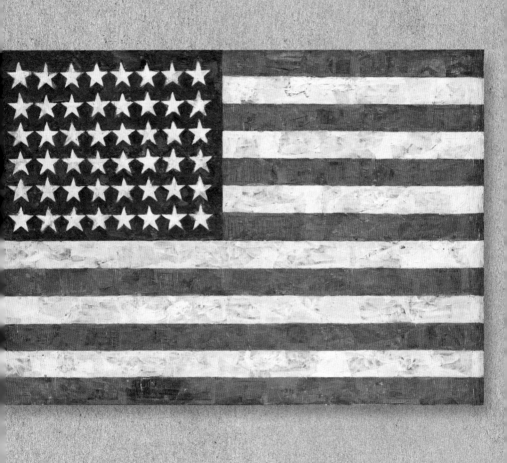

一天清晨

安东尼·卡罗（1924—2013）

30秒钟艺术品

3秒钟速览

这尊尺寸庞大、色彩鲜明的雕塑是用钢和铝焊接起来制成的，它为20世纪60年代英国雕塑在风格上的转型做出了贡献。

3分钟扩展

卡罗是在他位于伦敦家中的车库里完成这尊雕塑的。由于它尺寸过长，在完成之前，车库的门不得不一直开着。最初，它被漆成绿色，经卡罗的妻子建议，被重新漆成红色。这尊雕塑没有参照其他物体，但以一首英国民歌来命名，暗指卡罗常常将雕塑创作比作作曲。

卡罗利用金属板和柱子构建的工业风雕塑，占据了美术馆的整个楼层。这尊鲜红色的雕塑是20世纪60年代艺术家引领英国雕塑新发展的典范。卡罗在20世纪50年代早期曾担任亨利·摩尔的助手，他发现黏土不适宜创作他想要的抽象作品。从美国艺术家戴维·史密斯的焊接金属雕塑中得到灵感后，他便开始尝试与雕塑没有关系的工业制品。他发现钢和铝能让自己表达出一种平衡和紧张的感觉，其他材料则不能取得这样的效果。卡罗创作出来的雕塑完全是抽象的，不参考任何其他物体，仅仅专注于雕塑本身。卡罗凭直觉进行创作，一片一片地完成这尊雕塑的各个部分。他期望每个部分之间都具有和谐的关系，这个期望也指引着他的创作。与绘画或具象雕塑不同的是，这座雕塑没有单一的焦点。观众可以绕着这尊雕塑观赏，从任意的角度接近它。有了这样的作品，卡罗便向"雕塑的模样"这个概念发起了挑战。他去除了传统的底座，将雕塑直接放置在地板上，从而成功地将自己的作品从艺术史的束缚中解放出来。

艺术品详情

彩色钢板和铝板，
1962年
289.6cm×619.8cm
×335.3cm
现藏于英国伦敦泰特美术馆

3秒钟人物传记

亨利·摩尔
1898—1986
英国雕塑家，以其宏大、半抽象的青铜雕塑闻名。

戴维·史密斯
1906—1965
美国抽象风格的雕塑家和画家，因其创作的大型焊接钢雕塑而闻名。

本文作者

戴维·特里格

这尊地标性的雕塑让卡罗成为英国年轻艺术家中首屈一指的人物。

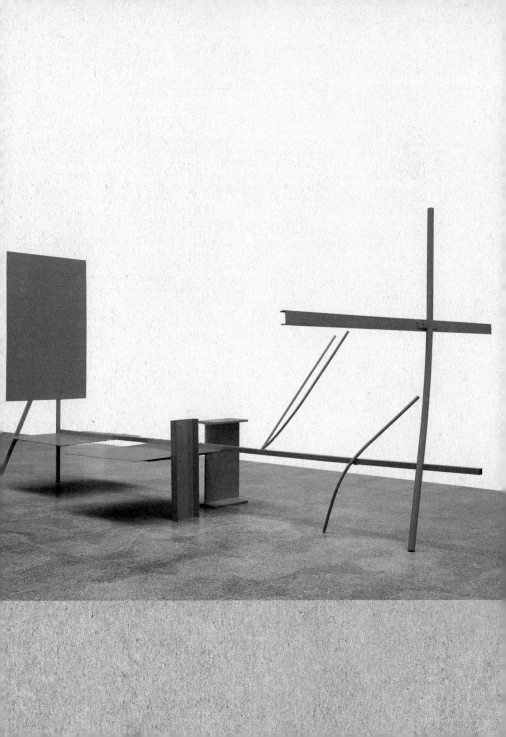

布里洛包装箱

安迪・沃霍尔（1928—1987）

30秒钟艺术品

沃霍尔将多个布里洛包装箱堆叠在一起，模仿了这种商品明快而大胆的包装。在埃莉诺・沃德的斯塔布尔美术馆，这些复制包装箱首次同其他知名品牌的食品杂货包装箱复制品一起展出。在沃霍尔位于纽约名为"工厂"的工作室中，杰拉德・马兰加帮他使用胶合板复制包装箱。在这间工作室里，他们运用沃霍尔标志性的丝网印刷工艺，这种工艺让人们能使用模板快捷方便地重复印制相同的图像。沃霍尔是第一代美国波普艺术家中最重要的成员之一，他将流行文化、大众传媒和消费主义作为自己的创作题材。沃霍尔作为画家、平面艺术家及电影制作人，成为20世纪60年代人们崇拜的对象，并影响了几代艺术家。他创作的布里洛包装箱在视觉上同商业艺术家詹姆斯・哈维设计的原装包装箱并无二致。由此，这些雕塑作品提出了一个根本性的问题，那就是艺术的本质是什么，以及怎样让艺术品同外观相同的非艺术品区分开来。同沃霍尔的大部分作品一样，布里洛包装箱仍然是一个谜，因为沃霍尔本人并未解释，观众则会猜想，这些作品是对消费主义的赞颂还是对其微妙的批评呢？

3秒钟速览
沃霍尔用同样大小的胶合板复制了布里洛公司的产品包装箱，并用他标志性的丝网印刷技术进行上色。

3分钟扩展
1962年沃霍尔用金宝汤罐头的设计震惊了艺术界。早前他对美国消费品的兴趣达到顶峰的标志，是模仿布里洛公司的包装箱创作的相关雕塑。与金宝汤罐头类似，布里洛公司的产品包装箱也是消费主义的象征。为了强调消费主义，沃霍尔将箱子堆叠起来进行展示，就如同在仓库堆叠包装箱一样。由此将这些沉闷的消费品变成了文化的标志。

艺术品详情
合成聚合物涂料及木材上的丝网印刷，
1964年
43.4cm × 43.2cm × 36.5cm
现藏于美国纽约现代艺术博物馆

3秒钟人物传记
埃莉诺・沃德
1911—1984
艺术经纪人，她于1962年在自己位于纽约的美术馆主办了沃霍尔的第一次波普艺术个人展。

詹姆斯・哈维
1929—1965
商业艺术家，他设计的布里洛商标引人注目并被沃霍尔模仿。

杰拉德・马兰加
1943—
美国诗人、摄影师，他是20世纪60年代沃霍尔最亲密的伙伴之一。

本文作者
戴维・特里格

沃霍尔是为人所称颂的艺术家，他的雕塑作品不多，但布里洛包装箱却位列波普艺术中最为人所熟知的艺术品。

流之3

布里奇特·赖利（1931— ）

30秒钟艺术品

3秒钟速览

画中泛起涟漪的彩色波纹，具有数学上的精度。这些波纹产生了波光粼粼的视觉效果，让观众感觉到光影的变幻。

3分钟扩展

这幅油画是赖利《流》系列中的一幅，该系列是赖利职业生涯中的高光作品。之前赖利只用黑色和白色进行创作，《流》系列则标志着她将彩色引入自己的创作中，这项决定明显拓宽了她的创作思路，让她得到评论界更广泛的认可。完成这一系列作品后不久，在1968年的威尼斯双年展上，赖利成为获得国际绘画奖的第一位英国画家和第一位女性画家。

一道道的红色、蓝绿色和灰色沿着白色画布的对角线，以重复的方式排列，形成了似乎在颤动的波浪，产生微妙的动感。这一类视觉错觉是赖利绘画作品的重要特征。她对乔治·修拉的作品感兴趣，因而痴迷于光学效果。修拉运用成千上万彩色小点创作出栩栩如生的绘画作品，这种画法称为点彩画法，它依赖观众的眼睛和大脑将远处的彩色小点混合为一体。有了修拉的前例，赖利的作品就不会是运气的产物，她精准而仔细地将自己的构图表现在画布上。赖利的职业生涯长达六十年，她是20世纪60年代光效应艺术的主要倡导者，这项技术依托互相作用的线条、形状和图案，在静止的画布上实现运动的错觉。赖利在首次参加维克多·马斯格雷夫在伦敦组织的颇具影响力的展览后，成为人们熟知的使用该技术的画家。事实上，20世纪60年代时，赖利的画作变得非常受欢迎，于是开始影响到平面设计界，那些抄袭赖利作品的人也因侵犯版权而遭起诉。

艺术品详情

亚麻布上涂乳化剂聚乙烯醇，1967年
221.9cm×222.9cm
现藏于英国文化协会

3秒钟人物传记

乔治·修拉
1859—1891
法国后印象主义画家，其新颖的点画风格影响了赖利的作品。

维克多·马斯格雷夫
1919—1984
英国著名的艺术经纪人，"一号画廊"的创办者，他在1962年举办了赖利的第一次个人展。

本文作者

戴维·特里格

这幅画看上去就像是由机器创作的，但其实它是用手精心画出来的。

白人病

马琳·杜马斯（1953 —）

30秒钟艺术品

3秒钟速览

在这幅看似没什么特点的肖像画中，杜马斯用一位患有皮肤病的女性来强烈地表达自己的政治观点。

3分钟扩展

《白人病》是杜马斯于1985年创作的，是名为《夜间精灵》的一组肖像画中的一幅，这组作品中的每一幅都以一张没有特点的照片为蓝本。杜马斯创作此画时，南非政府正面临国内外不断高涨的压力。民众反对当时体制的抗议活动于20世纪80年代达到最高峰，不过遭到了野蛮镇压，但当时南非的政权已开始崩塌。

这幅大尺寸的肖像画以一张医用照片为蓝本，描绘了一位因患上皮肤病而毁容的南非妇女，她的名字不得而知。这位病人的面部涂上了几层厚厚的半透明的颜料，使她看上去虚弱苍白。她蓝色的眼睛仿佛瞪出了画布，带着一副忧愁无助的表情。同杜马斯的很多绘画和素描作品一样，主人公所处的背景是孤孤单单的。种族、性别和苦难是杜马斯写实绘画中不断出现的主题，这些画的主人公包括名人、模特、婴儿以及平凡的面孔。杜马斯利用她能够找到的图像和报纸上的照片，从而选定作品的主人公，但个人的记忆和体验常常是她艺术创作的起点。这幅画的标题并非指这位女性所处的状况，而是指杜马斯的祖国南非在野蛮的种族隔离政权下所经历的政治动荡，以及西方文化把为白色人种绘制肖像当作常态的做法。杜马斯在20世纪60~70年代的种族隔离环境中长大，她亲身经历了南非优待白色人种公民并压迫多数黑色人种的制度化歧视。对她来讲，这位女性的身份并不重要。这个让人感到不舒服的形象寓意着社会中的种族主义是一种具有毁灭性的疾病。

艺术品详情

布面油画，1985年
130.2cm×110.5cm
私人藏品

3秒钟人物传记

莱昂·高鲁普
1922—2004
美国画家，他以照片作为素材的来源，这对杜马斯的创作方法产生了重要影响。

本文作者

戴维·特里格

马琳·杜马斯有一些谜一样的绘画作品，它们表现出更广泛的社会问题，并向传统肖像画发起了挑战。

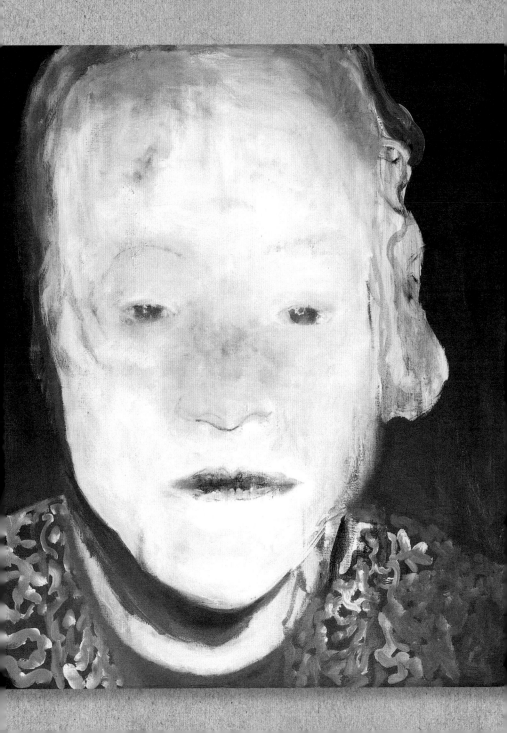

控制线

苏伯德·古普塔（1964— ）

30秒钟艺术品

3秒钟速览

这尊雕塑将代表印度简单家庭生活的厨具变成了毁灭行为的恐怖象征，让人们清醒地意识到核武器对于全球的威胁。

3分钟扩展

克兰·纳达买下这尊雕塑后，将其放置在新德里。雕塑因为过大过沉，须加固楼层并拆除一面墙后才可以组装。具有讽刺意味的是，这尊雕塑于2012年4月揭幕，当时正值印度试射"烈火-5"导弹，此举旨在向世界彰显印度的军事力量。古普塔的反战信号由此变得更加强烈。

这尊由锃亮的厨具所形成的巨大蘑菇云占据整个展厅。古普塔创作的这尊雕塑非常庞大，让观众显得很渺小，它是由来自其祖国印度的几千个不锈钢容器所组成的，这些容器包括锅、盆和在印度无处不在的午餐盒。这些物件象征着印度的家庭生活和日常生活，也象征着这个经历了经济快速发展的国家。古普塔使用旧厨具的策略让人们想起马塞尔·杜尚的"现成物品"雕塑，杜尚的作品中常常使用商业化的物品。古普塔彻底改变了这些物品的原始功能，他把这些物品当成雕塑材料，从而创作出一个巨大的金属物。这尊雕塑的名字指的是存有争议的边境线，例如印度和巴基斯坦之间将查谟和克什米尔地区一分为二的军事控制线。1999年印巴两国处于核战争的边缘，从而引发了大灾难预言，即可能发生毁灭和伤亡。古普塔在这尊雕塑中使用普通的日常物品，暗指一旦任何一方使用核武器，那么将对日常生活造成灾难性的影响。

艺术品详情

不锈钢容器、不锈钢和钢结构，2008年
100cm × 100cm × 100cm
现藏于印度新德里克兰纳达美术馆

3秒钟人物传记

克兰·纳达
1951—
印度艺术收藏家、慈善家，新德里克兰纳达美术馆的创办人。

马尔塞·杜尚
1887—1968
颇有影响力的法国艺术家、概念艺术的先驱，他认为艺术应由思想推动。

本文作者

戴维·特里格

这朵用重达26吨的锅和盆创作的巨型"蘑菇云"，表现了核战争的威胁性。

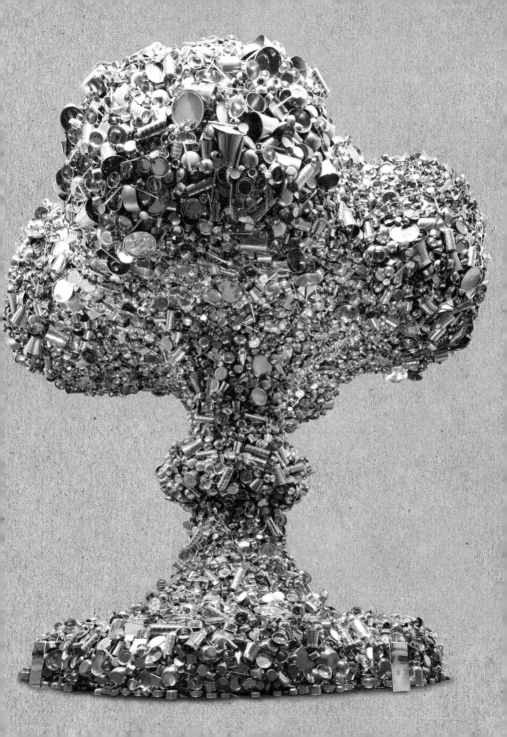